在家游远方

国画速写

初学者练笔入门教程

吴海燕 编著

U0122341

人民邮电出版社

北京

图书在版编目（CIP）数据

在家游远方：国画速写初学者练笔入门教程 / 吴海
燕编著. -- 北京：人民邮电出版社，2022.2
ISBN 978-7-115-56872-4

Ⅰ. ①在… Ⅱ. ①吴… Ⅲ. ①国画技法－教材 Ⅳ.
①J212

中国版本图书馆CIP数据核字(2021)第133034号

内 容 提 要

　　繁忙的工作之余，"来一场说走就走的旅行" 似乎成为人们放松自我的有效方式。然而对于许多人而言，旅行面临的是金钱和时间的双重考验。都市快节奏的生活，让"诗和远方"离我们越来越远，但其实只要拿起画笔，在家也可以享受"远游"的乐趣，让"诗和远方"呈现在我们的眼前。

　　本书第1章是基础知识部分，从工具入手，讲解了水墨画的基本技法、特殊技法、构图技巧和国画常用颜料；第2章精选了拈花湾、张家界鬼谷天堑、黄山、宏村、喀纳斯鸭泽湖、乌镇、小普陀、湖北恩施、婺源、九寨沟、西塘、毕棚沟、胡杨林、雪域林芝桃花、武功山、桂林阳朔、翠谷瀑布、荔波等18处经典风景进行案例教学，每个案例还列出了绘画用色。

　　本书适合对风景绘画、水墨画感兴趣的读者阅读，喜欢时尚和潮流的读者也可以通过本书中对各个景点的绘制，获得心灵的片刻休憩。

◆ 编　　著　吴海燕
　　责任编辑　郭发明
　　责任印制　周昇亮

◆ 人民邮电出版社出版发行　　北京市丰台区成寿寺路 11 号
　　邮编　100164　　电子邮件　315@ptpress.com.cn
　　网址　https://www.ptpress.com.cn
　　临西县阅读时光印刷有限公司印刷

◆ 开本：787×1092　1/16
　　印张：9　　　　　　　　　 2022 年 2 月第 1 版
　　字数：315 千字　　　　　 2022 年 2 月河北第 1 次印刷

定价：59.80 元

读者服务热线：**(010)81055296**　印装质量热线：**(010)81055316**
反盗版热线：**(010)81055315**
广告经营许可证：京东市监广登字 20170147 号

目录

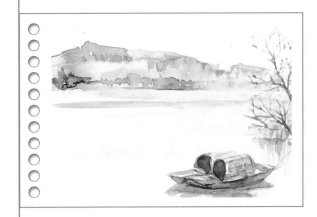

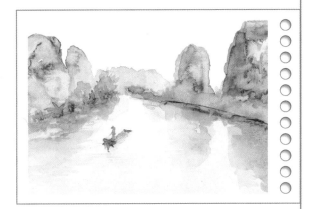

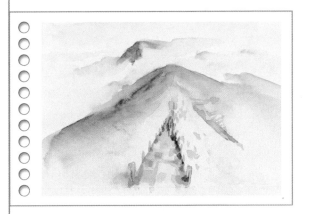

第1章 基础知识

章节内容　本章主要介绍了绘制水墨画所需要的工具，以及案例中运用的绘画技法。

1.1 常用工具

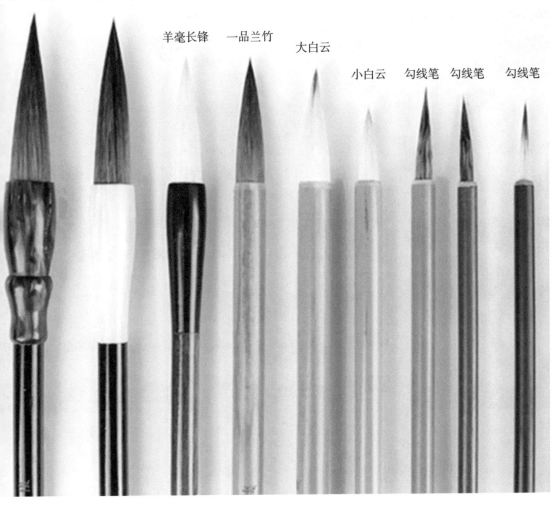

狼毫笔提斗　　鼠须长锋　　羊毫长锋　　一品兰竹　　大白云　　小白云　　勾线笔　　勾线笔　　勾线笔

水墨画中常用的4类笔如下。

狼毫笔：狼毫笔笔力劲挺，多用于勾画线条、刻画细节。常用的狼毫笔有衣纹笔、叶筋笔、大红毛、小红毛等。

羊毫笔：羊毫笔的笔头比较柔软，吸墨量大，适用于表现圆浑厚实的点画，比狼毫笔经久耐用。

白云笔：白云笔外层是羊毫而中间部分是稍硬而挺的毛，既能含有水分又有弹性，常用于染色。

勾线笔：顾名思义，勾线笔是勾画细节、边缘时用的笔，吸墨量较少，画出的线条更细。

画纸

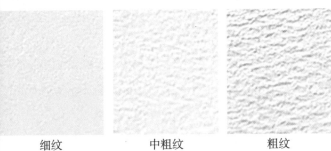

细纹　　　　中粗纹　　　　粗纹

细纹纸：纸面光滑，质地细腻，可多层叠加。

中粗纹纸：纸面稍显粗糙，适合做渲染效果。

粗纹纸：纸面粗糙，适合画风景。

本书选用的是中粗纹纸，主要表现水墨画缥缈的意境。

马利：着色力强、含胶量少、易褪色，但性价比高，使用方便。

美邦祈富：颜色鲜艳、色彩持久、笔墨层次好，能更好地显现用笔和墨色的变化，也可以配合其他颜料使用。

吉祥：色彩纯美、颗粒细腻，以笔蘸水添色使用。

姜思序堂（粉状）：粉质细腻，颜色显色度高，使用时需要兑胶。

1.2 其他辅助工具

调色盘：用于调色。

水杯：盛水、调和颜料或者用来洗笔。

海绵：吸取画笔上的水分或者制作肌理。

纸胶带：作画之前裱糊画纸。

铅笔：起稿。初学者可以用铅笔画线稿，熟练之后可以省去此步骤。

橡皮：可以擦去铅笔线稿。

1.3 水墨画基本技法

水墨画的基本技法有勾线、皴擦、点染、上色等。

勾线：凡能用线概括的，分出主次、先后，肯定地勾出来。用笔要"稳、准、狠"。画错也不要怕，最后根据整体进行调整即可。

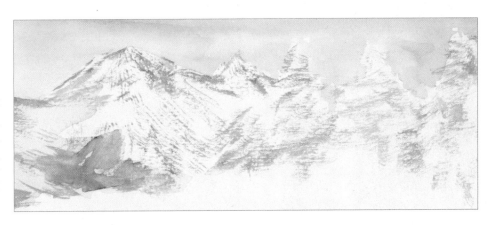

皴擦：用干笔侧锋擦出粗糙的肌理。皴擦技法可以表现山石的脉络、转折，以及树干、水面波纹等，使画面更加丰富。右图中的雪景用到的便是皴擦技法。

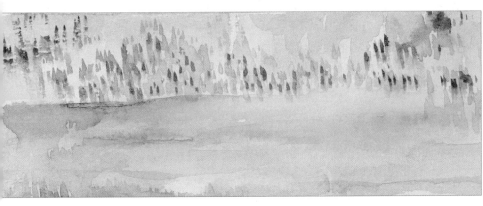

点染：用不同形态的点，点出物体抽象感受，以充实和丰富画面。点染技法一般通过颜色浓淡调和，层层叠加，表现物体的远近、虚实。

上色：以水分较多的笔触染色，应当留出的空白要留出来，使画面有透气感。一般需要多次调整，以加强整体关系。

7

1.4 特殊技法

撒盐法：撒盐法就是把盐粒撒在所作的画作上（纸面半干时撒上去），利用盐粒渗化出一些肌理。撒盐后会出现一些特殊的效果，注意要在颜料未干时扫掉画面上的盐粒，不然盐粒会黏在纸面上。这种方法可以用于绘制雪景或是冬天冰雪融化的场景。

水冲法：在颜色半干的时候用清水冲色的方法即为水冲法。在绘制树丛、花草、山石等时，在颜色未干时用水冲洗，颜色会向四周渗化，边缘会形成特殊效果。如果用清水笔点或滴洒在未干的画面上，就会出现斑纹的特殊效果。使用这种方法主要是为了制造水痕，丰富画面，营造水墨画缥缈的意境。

弹色法：用两支笔杆相互敲打后喷溅在画面上的细小颜色点，形成一种肌理效果的方法即是弹色法。可以在干纸上应用弹色法，亦可在湿纸上应用弹色法，会产生不同的效果。弹色法一般应用在背景和画面空白之处，多用于绘制树丛和雪景，可以加强画面的层次感和朦胧感。

1.5 构图的技巧

构图亦称章法、布局，是水墨画创作中的重要环节。一幅作品的立意首先是通过构图来体现的，也就是说构图要与画面内容相协调。本节主要讲解"三远法"构图。三远法是水墨画的特殊构图法，指在一幅画中，可以应用不同的透视角度，以表现景物的"平远""高远""深远"。

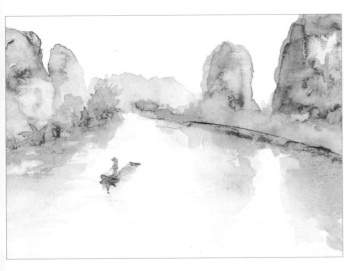

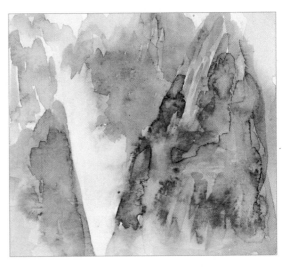

平远：就是自近山而望远山，属于平视，可以表现开阔的场景。

高远：就是自山下看山上，属于仰视，可以表现巍峨宏伟的山势。

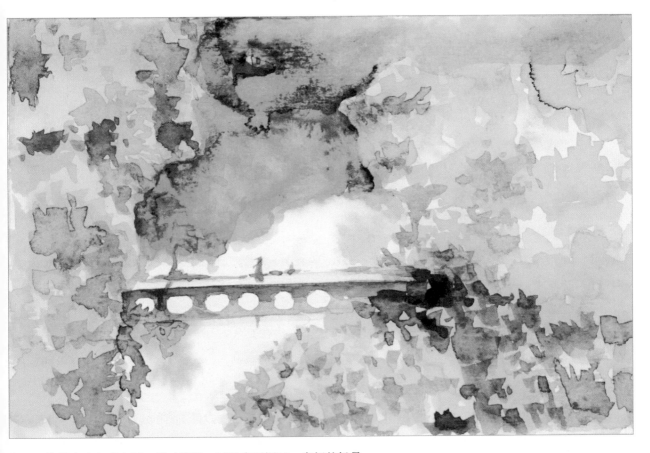

深远：就是自山上看山下，属于俯视，可以表现深远、广阔的场景。

1.6 国画常用颜料

马利牌颜料

钛白	曙红	头绿	胭脂
藤黄	朱磦	紫色	焦茶
鹅黄	朱砂	三青	赭石
金色	玫瑰红	头青	花青
橙黄	三绿	群青	黑色
大红	二绿	酞青蓝	

国画颜料主要分为矿物颜料、植物颜料和化工颜料。

矿物颜料（石色）：不透明色，覆盖力强，色质稳定，不易褪色，有赭石、朱砂、朱磦、石青等。

植物颜料（水色）：透明色，没有覆盖力，色质不稳定，容易褪色，有花青、胭脂、藤黄等。

化工颜料：现代化工合成颜料，有曙红、深红、大红等。

色彩调和

不能直接用笔从调色盘中取颜色作画，而是要先让笔头吸收一定的水分，然后蘸取足够量的颜色，并在调色盘里将颜色调匀，调成所需的浓度。起初，掌握不好笔头吸收水分的含量，可以少量递加，直至得到满意的效果。

| 藤黄 | + | 花青 | = | 藤黄 + 花青 | | 藤黄 | + | 胭脂 | = | 藤黄 + 胭脂 |

藤黄加少量群青，得到的颜色偏暖，如黄绿、嫩绿等。　　藤黄加较多群青，得到的颜色偏冷，如翠绿、蓝绿等。

| 藤黄 | + | 群青 | = | 藤黄 + 群青 | | 藤黄 | + | 群青 | = | 藤黄 + 群青 |

将两种不同的颜色挤在干净的调色盘中，用毛笔蘸少量清水，将两种颜色调匀，即可得到一种新的颜色。水分的多少决定颜色的浓淡，两种颜料的比例决定调和的颜色偏冷或偏暖，根据画面所需，进行色彩调和。

调和色彩时应当注意国画的韵味，淡雅是国画的特色。颜色要过渡，晕染的时候尽量要体现颜色的渐变，体现画面的立体感。建议初学者建立一个自己的色谱，将除了基础色以外，调配得到的颜色，以点画的形式记录在这个色谱上，这样有利于绘画中的色彩运用。色谱可以分为3类：基础色浓淡的调和、不同色与墨的调和、色与色的调和。

第2章 国内场景

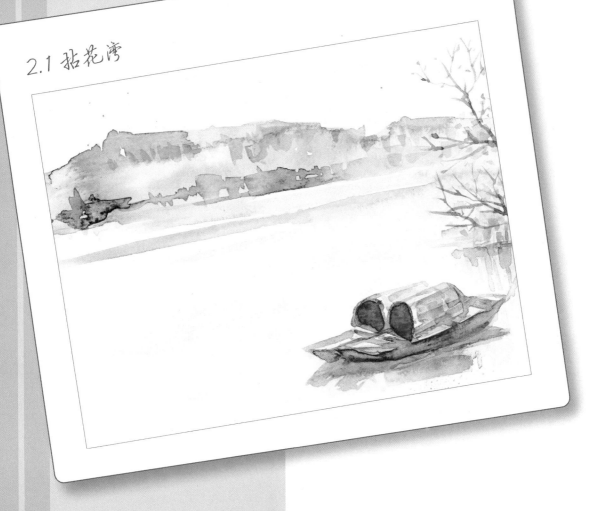

2.1 拈花湾

绘画用色：　　藤黄　　鹅黄　　曙红　　胭脂　　花青

　　群青

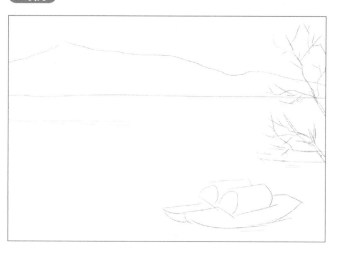

水墨画线稿的绘制都十分简单，此线稿右面景物较多，左面大量留白，绘制出的画面写意效果更强。

A.

用铅笔勾勒出场景的大致轮廓，用笔要轻。

色稿

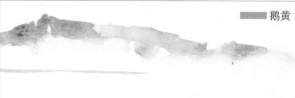

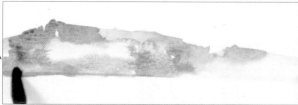

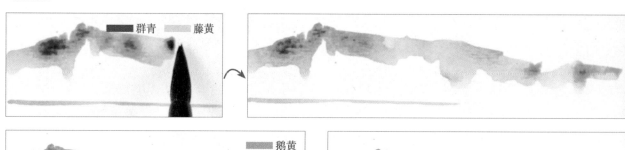

01	02
03	04
05	

B. 选用狼毫笔，用喷壶打湿画纸，蘸取群青和少量藤黄加水调和，侧锋运笔，画出远处山顶树木的颜色。再蘸取少量鹅黄加水将颜色调成淡淡的黄色，画出山上没有树木的部分，在颜色未干的时候，用之前调好的颜色继续画出山下树木的颜色，让颜色自然过渡。

■■■ 花青

C. 在上面调好的颜色中添加少量花青，调成蓝绿色，画出远处山在水面的倒影，然后用毛笔蘸取清
水，将颜色晕染开，使水面看起来更加清透。

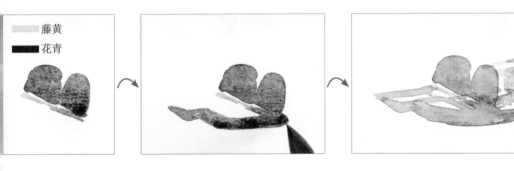

▨▨ 藤黄
■■ 花青

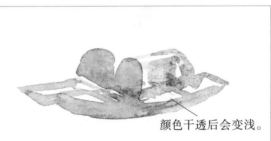

颜色干透后会变浅。

 蘸取藤黄和花青两种颜色在调色盘中调成墨绿色，侧锋运笔，画出前面的船。待颜色干透
后，在船的暗部再叠加一层，以表现出船的明暗关系。

 用上面调好的颜色画出船在水中的倒影。注意与船衔接处的颜色偏深，越往下颜色越浅。颜色干透后会变浅，画面看起来更加通透。

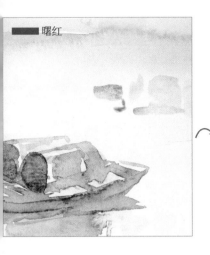
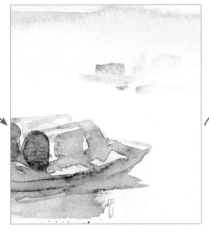 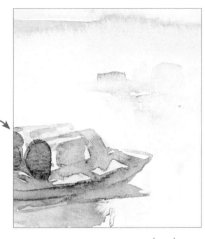

曙红

01 | 02 | 03

 蘸取少量曙红和之前调好的颜色画出岸上的花和树。

藤黄 ■ 花青

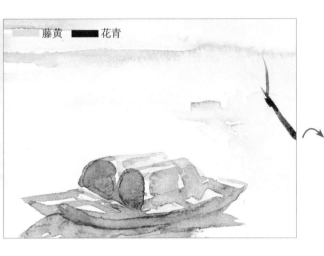 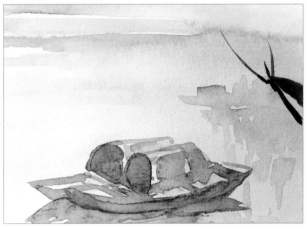

01 | 02
03 |

用藤黄和花青调和成墨绿色，以双勾法中锋运笔，画出岸上近处的树干和树枝。树枝长势自由，枝干下粗上细，用笔要有变化，以表现出树木的质感。

15

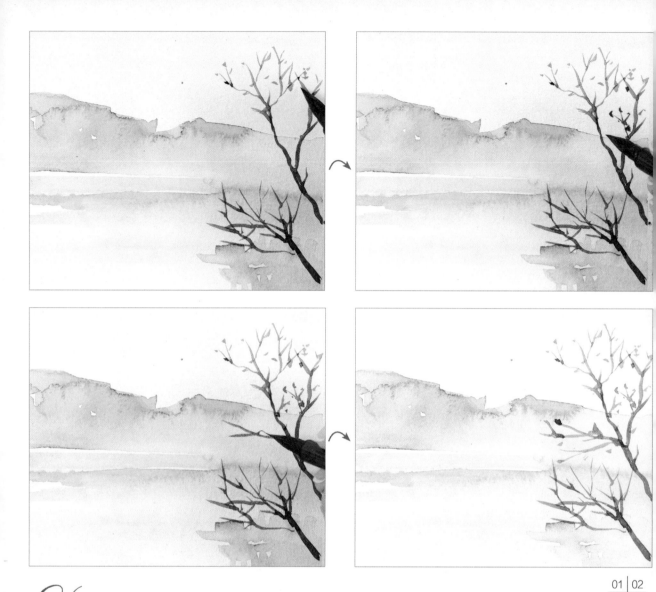

01 | 02
03 | 04

用同样的方法从下往上画出上面的枝干。主干与枝干的线条粗细差别很大，枝头的枝干较细且密集，注意线条的疏密变化，以更好地表现出枝干的生动感。

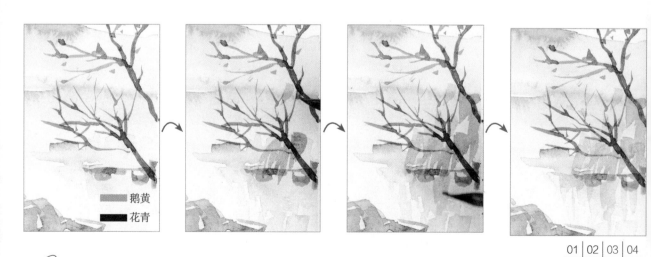

鹅黄
花青

01 | 02 | 03 | 04

用鹅黄和花青加水调和画出后面的树丛。要适当留有空隙，让画面更有透气感。颜色干透后会变浅。

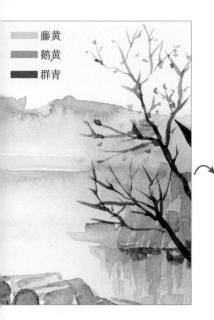

藤黄
鹅黄
群青

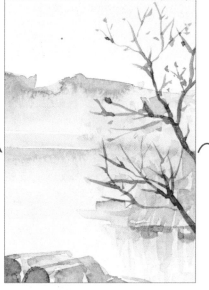

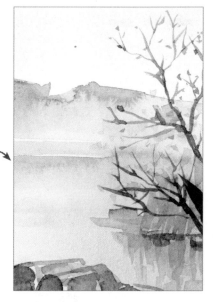

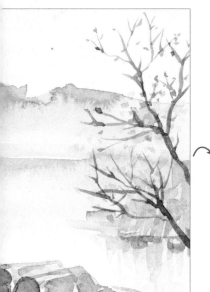

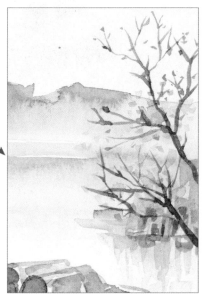

01 | 02 | 03
04 | 05

9

用笔尖蘸取少量藤黄加水调出淡淡的黄色，点出落叶的底色。待颜色干透后，用鹅黄和群青两种颜色调和继续点出落叶的暗部，以表现出落叶的层次感。

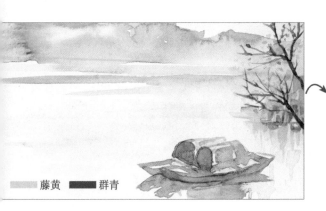

藤黄 ■群青

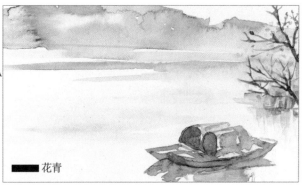

■花青

01 | 02

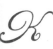

蘸取藤黄和群青加水调成淡淡的绿色，侧锋运笔，画出水面颜色，趁颜色未干，在水面位置叠加一层花青，颜色要轻薄，适当留白。

胭脂　花青

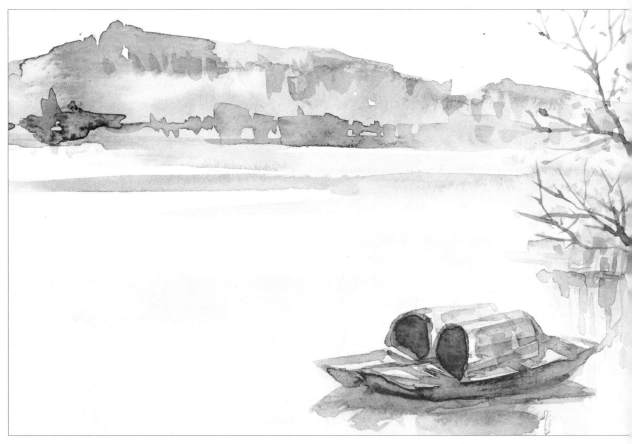

 用胭脂、花青两种颜色调和加深船的暗部和倒影，然后用笔尖蘸清水，将颜色调淡一点，
画出远处山下树的颜色，加强画面效果，完成绘制。

2.2 张家界鬼谷天堑

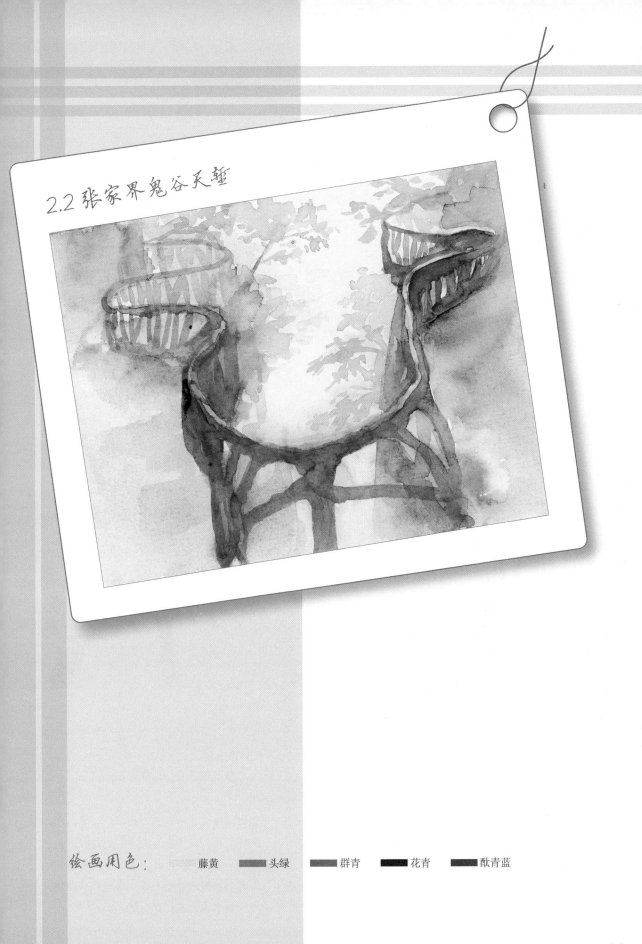

绘画用色：　　　藤黄　　头绿　　群青　　花青　　酞青蓝

本案例采用了"S"形构图，使画面更加生动，富有空间感。

A.

用铅笔勾勒出场景的大致轮廓，用笔要轻。

色稿

■花青

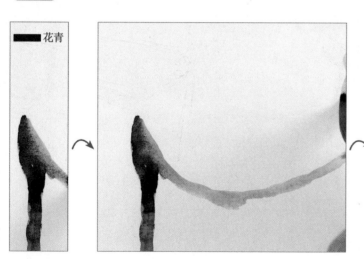

01 | 02 | 03
04

B.

选用狼毫笔，蘸取花青在调色盘里加水调和，侧锋运笔，画出鬼谷栈道右边栏杆的颜色。绘制栈道的不同部位时，要改变水和颜料的比例以表现栈道的明暗关系，如衔接处生硬，可在笔尖蘸水使颜色过渡自然。

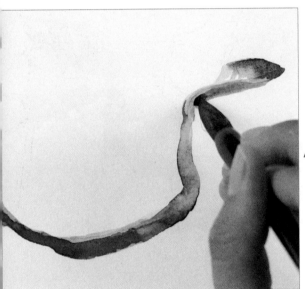

01	02
03	04
05	

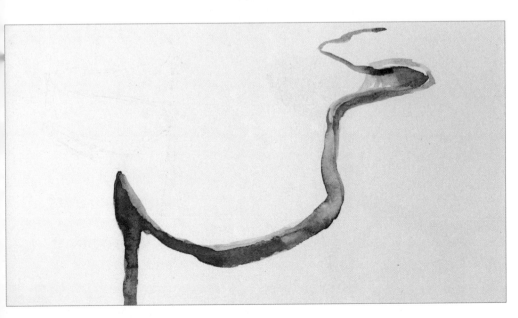

C.

用同样的颜色继续画出后面栏杆的颜色。远处栏杆的颜色要比近处的浅一些，体现出近实远虚的效果。

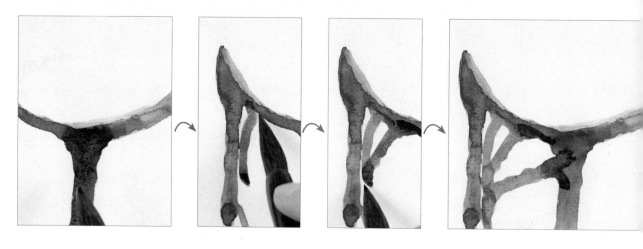

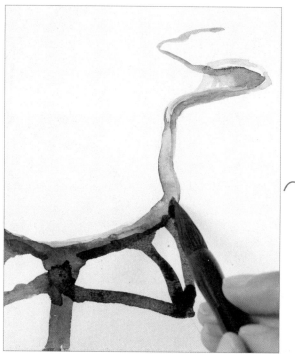

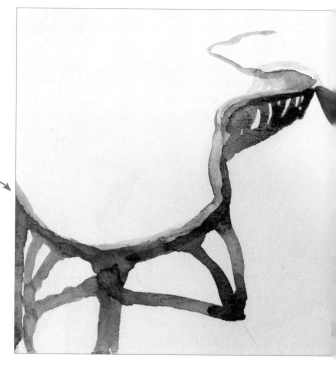

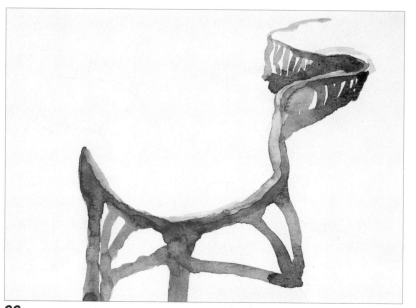

用同样的颜色继续绘制栏杆。注意镂空处留白，栏杆的转弯处颜色加深，以增强栏杆的立体感。

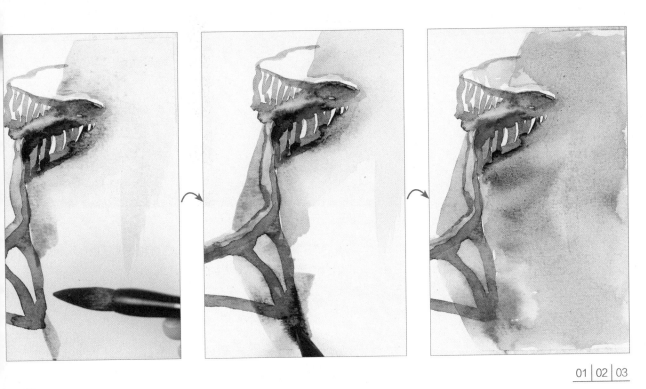

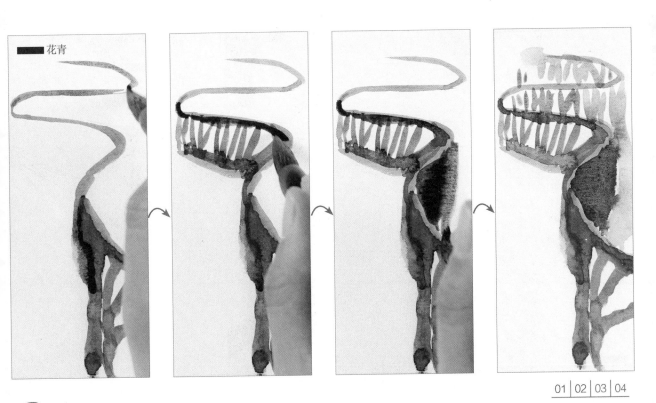

01 | 02 | 03

E. 用之前调好的颜色加水调淡，晕染画出右边峭壁与栈道的颜色。

■ 花青

01 | 02 | 03 | 04

F. 右边栈道上的栏杆绘制完成后，用同样的颜色和方法画出左边的栏杆。注意加深栏杆
转折处的颜色，以增强栏杆的立体感。

 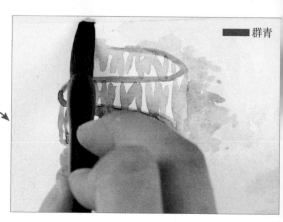

藤黄　头绿　　　　　　　　　　群青

G. 用笔上剩下的颜色加水调淡，画出远处的薄雾。洗笔后用藤黄和头绿两种颜色调和成黄绿色加水调淡画出右边峭壁上树木的底色。接着加入少量群青，用点画法画出左边峭壁上的树木。

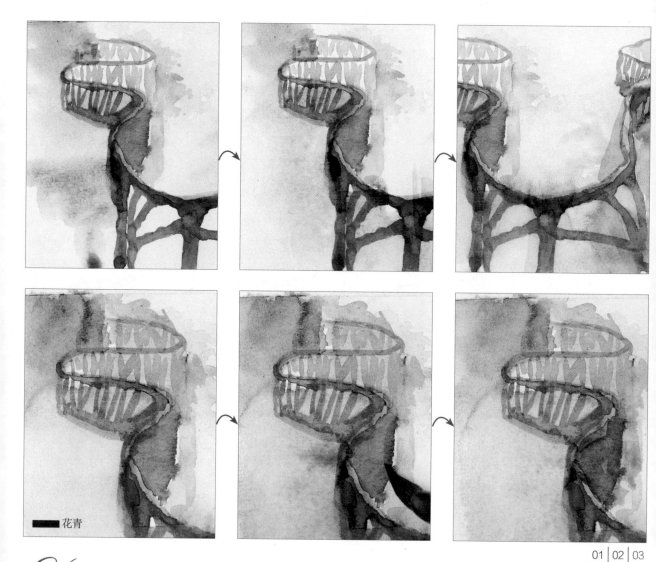

花青

H. 用上面调好的颜色加水晕染画出两崖之间裂缝处及栏杆镂空处弥漫的山雾。用花青加水调色绘制栏杆转折处，加强栏杆的立体感。

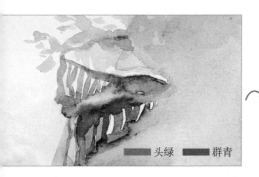

头绿 群青

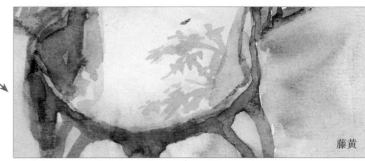

藤黄

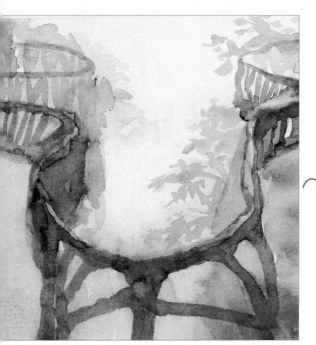

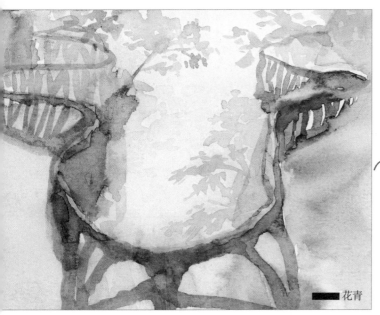

花青

头绿

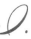

用头绿和群青两种颜色加水调和，以点染的方式画出右边峭壁上的树叶，然后加入少量藤黄叠加画出下面树木，颜色干透后会变浅。用笔尖蘸取少量花青和上面调好的颜色调和，画出左边峭壁上的树木，再加入少量头绿画出下面的树木，完成远处树木的绘制。

01 02
03 04
05 06

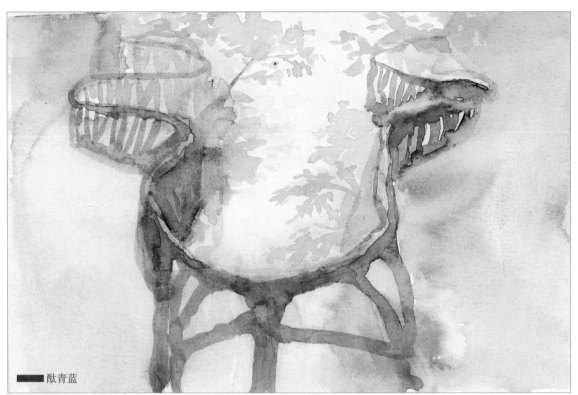

01
02

■■■ 酞青蓝

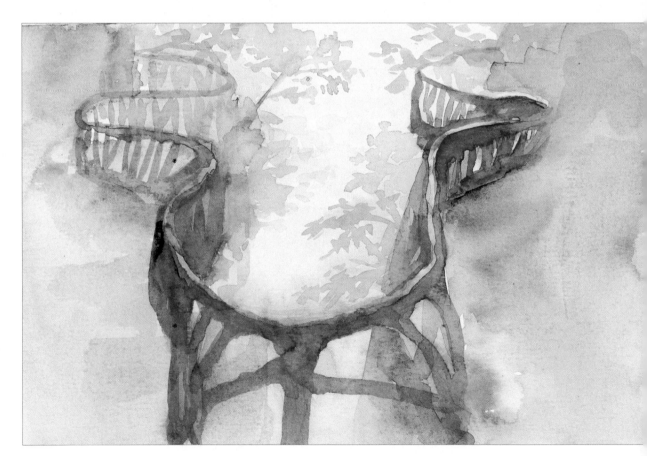

 调整画面，蘸取少量酞青蓝加水调淡，绘制两崖夹缝处，加强画面效果，完成绘制。

2.3 黄山

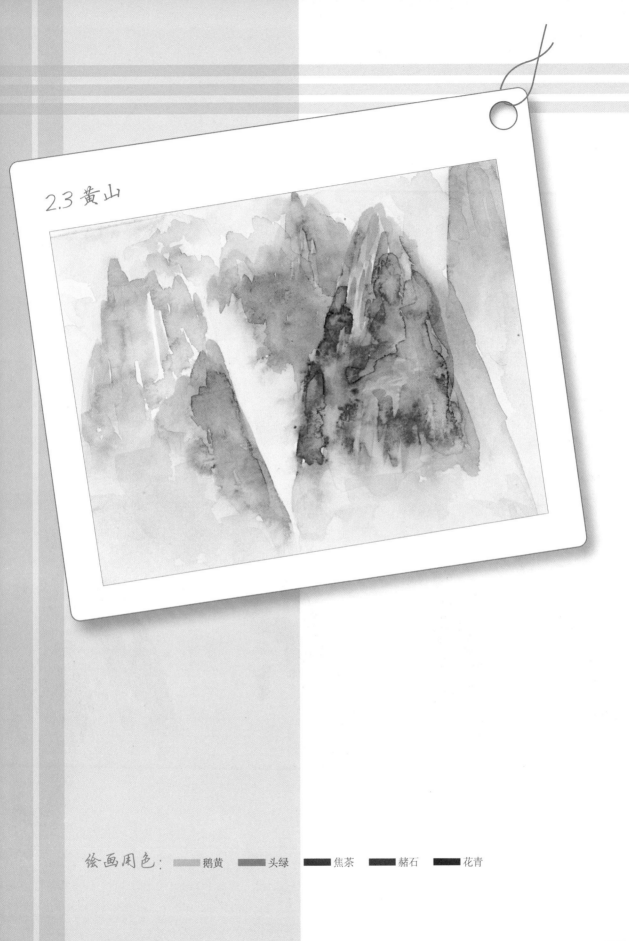

绘画用色：███ 鹅黄　███ 头绿　███ 焦茶　███ 赭石　███ 花青

绘制山石的线稿时线条转折要明确，体现出山石坚硬的质感，为上色打好基础。

A.

用铅笔勾勒出场景的大致轮廓，用笔要轻。

色稿

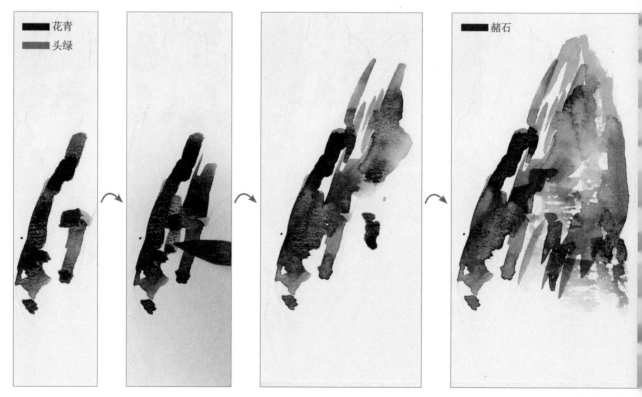

■ 花青
■ 头绿

■ 赭石

01 | 02 | 03 | 04

B. 选用狼毫笔，蘸取花青和少量头绿两种颜色调和，侧锋运笔，画出近景处右边山的颜色。注意将亮部留白，与暗部形成强烈的对比，然后加水将颜色调淡画出山的纹理。然后用赭石加水与之前的颜色调和画出山顶的颜色，使颜色自然过渡。山底颜色要深一些，以加强山的厚重感。

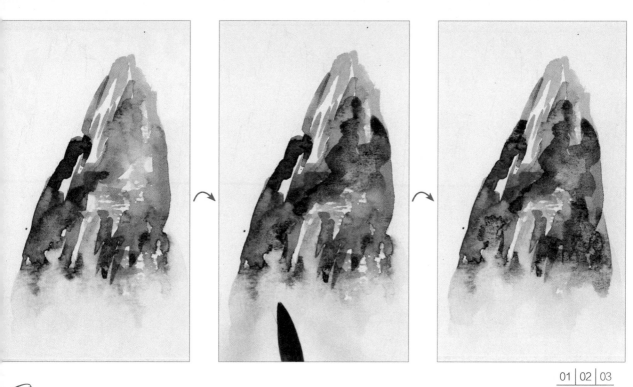

C. 在赭色中加水将颜色调淡，然后在山脚下以淡色晕染，与上面颜色混融，合二为一，使画面看起来更加鲜活、生动。

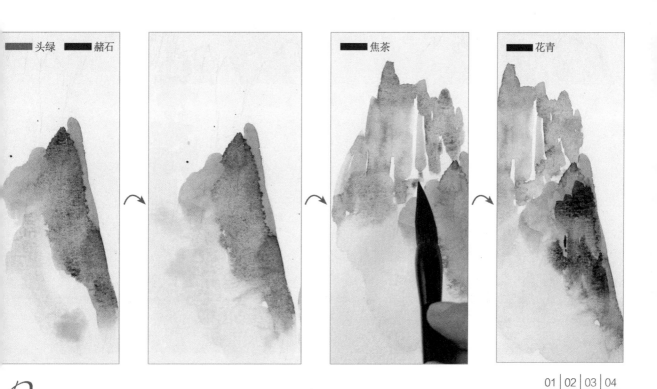

■ 头绿 ■ 赭石 ■ 焦茶 ■ 花青

D. 蘸取头绿和赭石两种颜色在调色盘中调和，侧锋运笔，画出左边前面的山。接着加入少量焦茶画出后面的山。用调好的颜色加入花青调成墨绿色，在前面山的暗部再叠加一层，使山看起来更加浑厚。注意叠加不是第一遍的重复，而是第一遍的补充、交错，使颜色交汇统一。

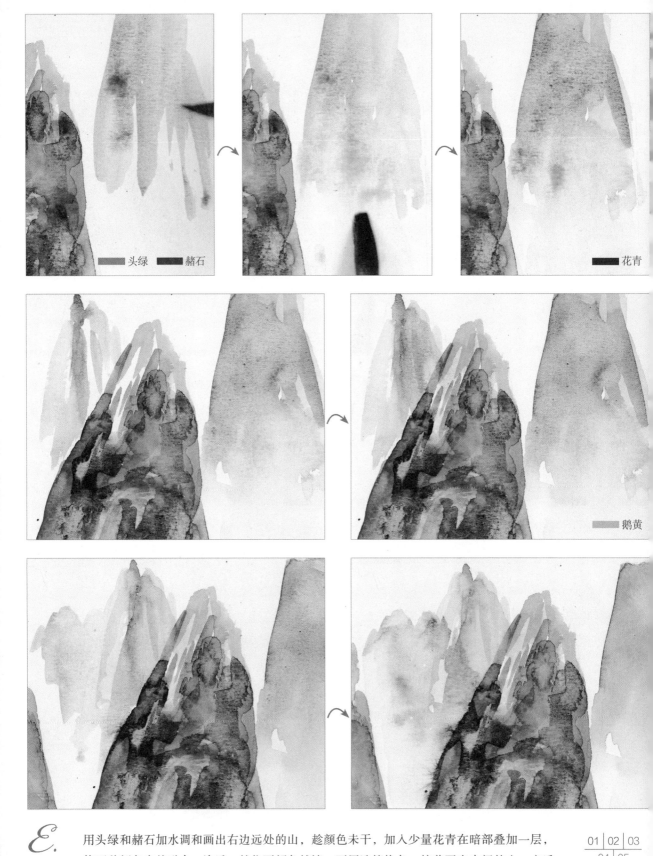

头绿 ■赭石

■花青

鹅黄

$\mathcal{E}.$ 用头绿和赭石加水调和画出右边远处的山，趁颜色未干，加入少量花青在暗部叠加一层，使两种颜色自然融合、渗透，越往下颜色越淡。不用洗笔换色，接着画出中间的山，之后洗笔，用笔尖蘸取少量鹅黄加以罩染。在上面的颜色基础上继续加水依次画出旁边的山，以体现出近处山和远处山的前后层次关系。

01	02	03
04	05	
06	07	

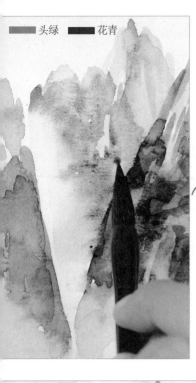

■ 头绿 ■ 花青

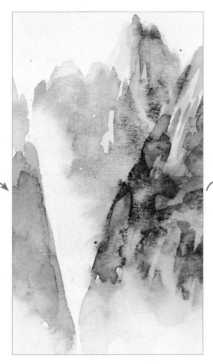

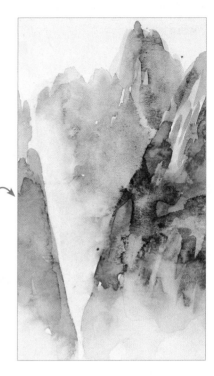

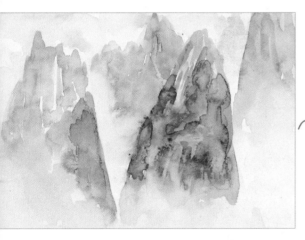

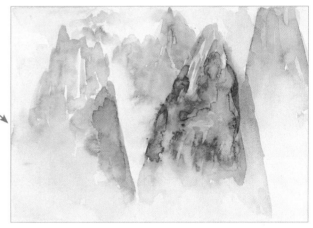

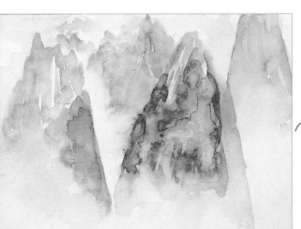

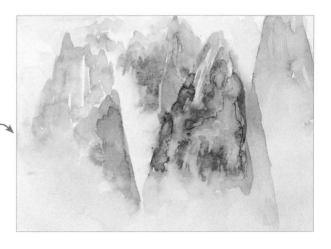

用头绿和花青加水调和加深中间山的颜色，颜色未干时，在纸面适量加水向下晕染，使颜色越来越淡，体现出云雾的感觉。用同样的方法画出后面的山，越往后，颜色越轻薄。再次加水调成淡色在山与山之间的空隙处平涂，表现出山雾弥漫的感觉。

01	02	03
04	05	
06	07	

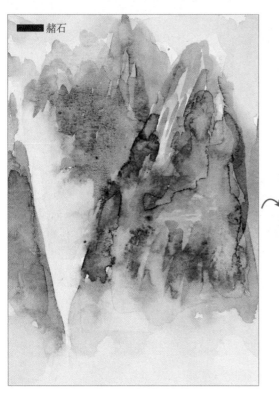

赭石

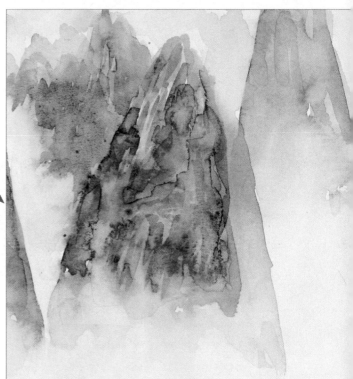

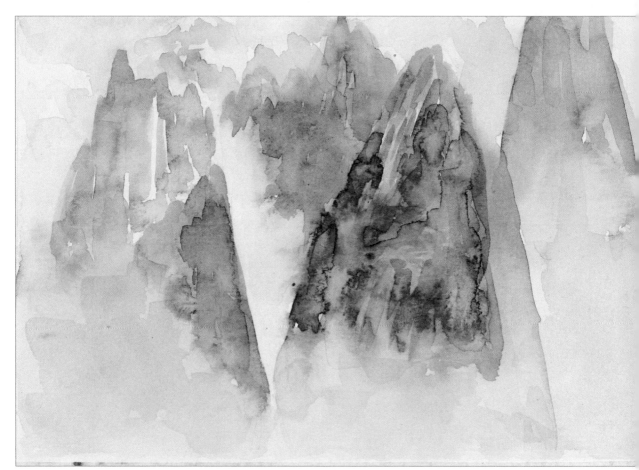

 以赭石加水调成淡赭色罩染，使画面形成一个统一的色调，完成绘制。

2.4 宏村

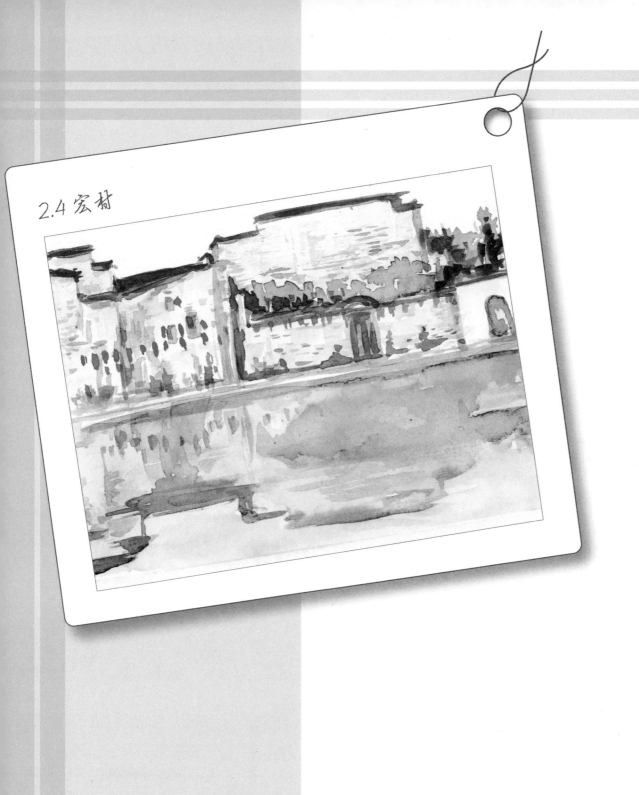

绘画用色：　　　藤黄　　　大红　　　头青　　　群青　　　赭石　　　花青
　　　　　　　　焦茶　　　头绿　　　黑色

作画时要从整体到局部，最后再回到整体。此幅图中先整体勾画轮廓，细节部分在上色时绘制。

用铅笔勾勒出建筑及其在水面的倒影的大致轮廓，用笔要轻。

色稿

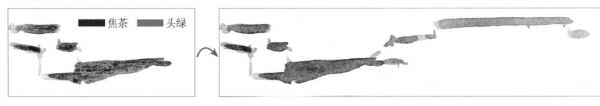

焦茶　　头绿

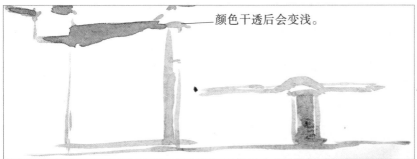

颜色干透后会变浅。

01	02
03	04
05	

选用狼毫笔，蘸取焦茶和少量头绿两种颜色调和，中锋运笔，画出建筑的轮廓。

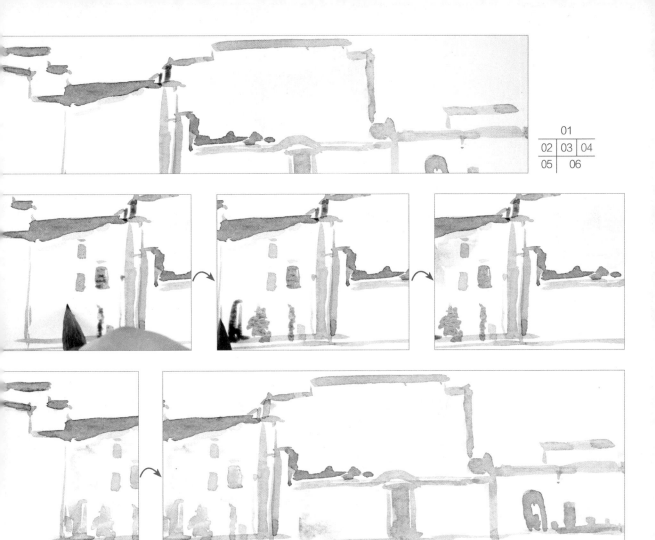

01
02 | 03 | 04
05 | 06

C. 用之前的颜色加水调淡画出中间墙面的底色，然后画出窗户、树木、门的底色，之后继续平涂画出其余墙面的底色。注意，应从左到右依次绘制。

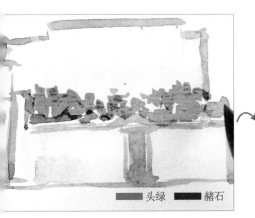

头绿 赭石

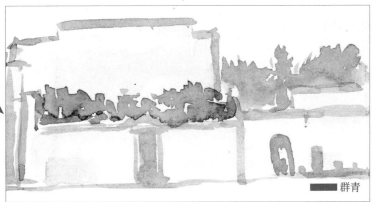

群青

D. 洗笔，蘸取头绿和少量赭石两种颜色在调色盘中调和，以点叶的方式画出中间建筑上的树木，适当留有空隙，使画面有透气感。接着加入少量群青调成偏冷的颜色，画出右边建筑上的树木。

01 | 02

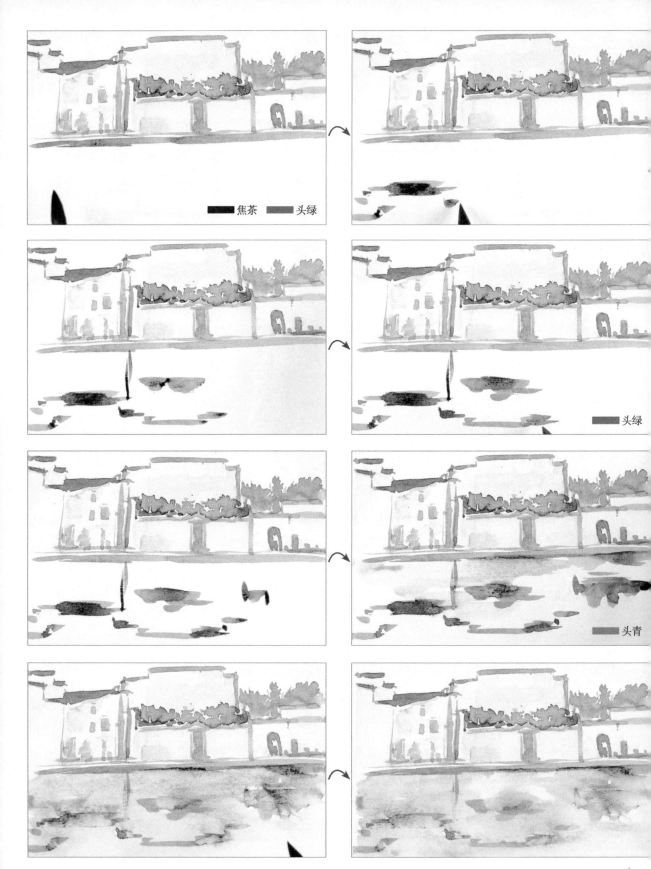

焦茶　头绿

头绿

头青

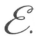
蘸取焦茶和少量头绿调成重色，侧锋运笔，画出建筑在水中倒影的大致轮廓。接着用头绿点染出树木在水中的倒影，趁颜色未干，在上面的重色中加水调成淡色平涂画出水面颜色，与上面颜色自然融合。颜色干透后，用头青加水调成淡蓝色在水面叠加一层，使水面看起来更加自然。

01	02
03	04
05	06
07	08

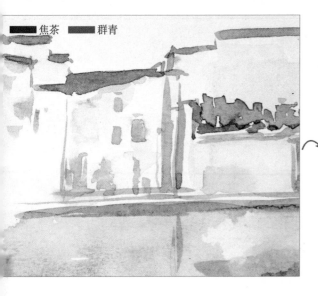

■ 焦茶　■ 群青

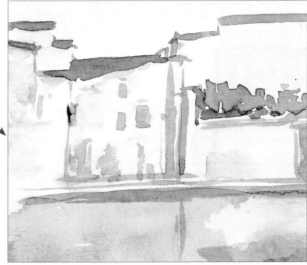

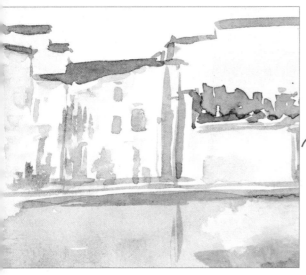

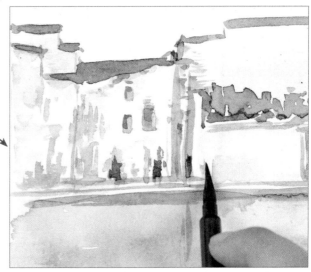

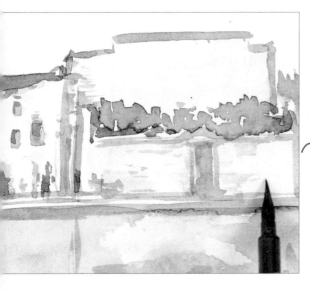

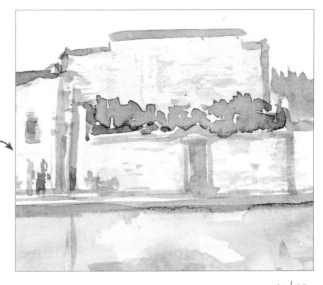

9. 先蘸取焦茶和少量群青加水调和绘制建筑墙面。然后用纸巾将笔头上的水吸干，蘸取颜料以皴擦的方式表现建筑墙面斑驳的质感。

01	02
03	04
05	06

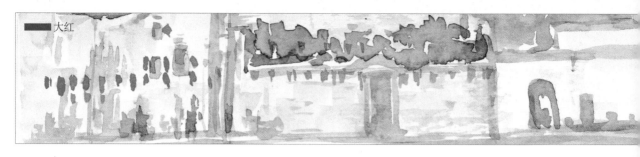

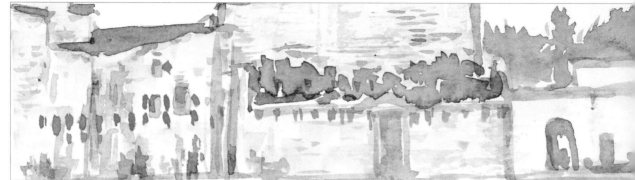

G. 颜色干透后，用大红加水在调色盘调和，以不同大小、不同深浅的点画出挂在墙上的灯笼，丰富细节。

01
02

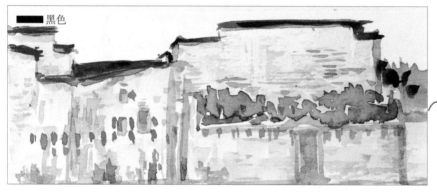

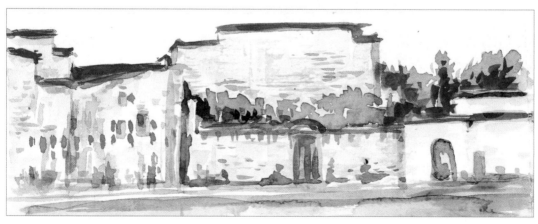

01 | 02
03

H. 洗笔蘸取黑色加少量水调和，画出建筑房顶瓦片的颜色，使白墙与黑瓦明暗对比更加强烈，并叠画墙面暗部。接着画出右边树木的暗部。

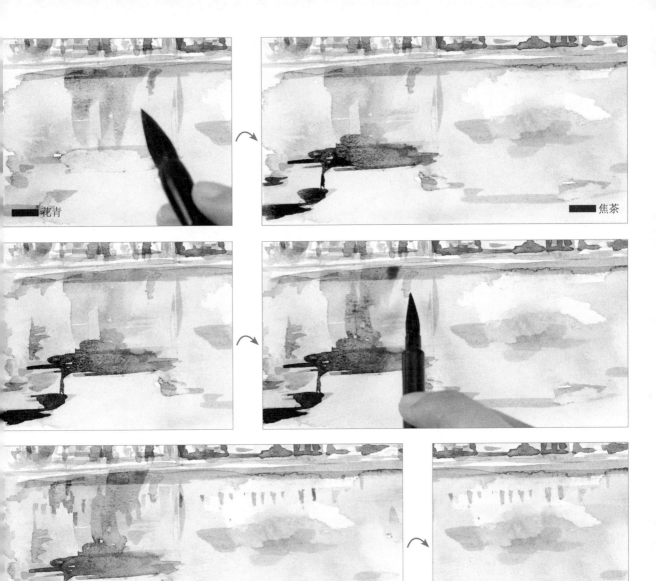

■ 花青

■ 焦茶

■ 大红

藤黄

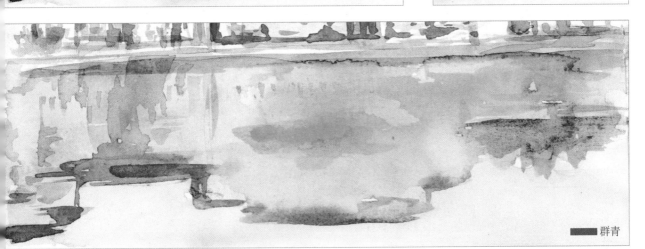

■ 群青

继续蘸取花青和焦茶绘制水中倒影，选用小号笔蘸取大红加水调和点画出灯笼在水中的倒影。接
着用藤黄和群青画出树木在水中的倒影。绘制水中倒影时颜色要浅一些，画出水面的朦胧感。

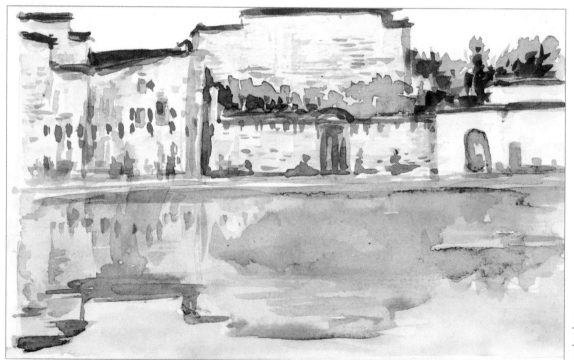

01
02
03

调整细节，形成画面整体效果，完成绘制。

2.5 喀纳斯鸭泽湖

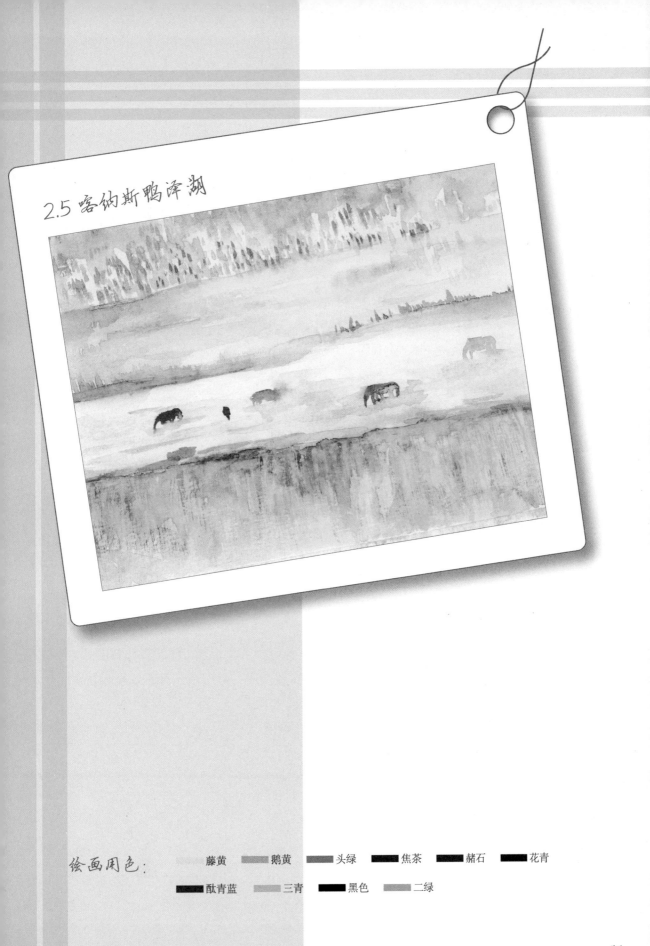

绘画用色： 藤黄 ████ 鹅黄 ███ 头绿 ████ 焦茶 ███ 赭石 ████ 花青

████ 酞青蓝 ████ 三青 ████ 黑色 ████ 二绿

此案例中应用了平行构图，用简单的线条区分出不同景物的界限。

 A.
用铅笔定出湖面与岸上及岸上与远处丛林的分界线，为下面的绘制做准备。

色稿

■ 藤黄

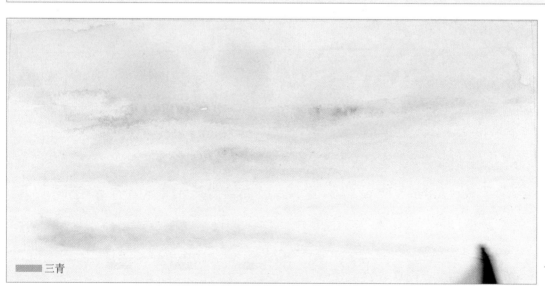

■ 三青

01
02

 B. 选用狼毫笔，蘸取藤黄，侧锋运笔，平铺画出远处丛林的底色。在颜色未干时，用另一支笔蘸取少量三青加水调和，画出岸上的底色，与上面颜色接染，使颜色自然过渡。

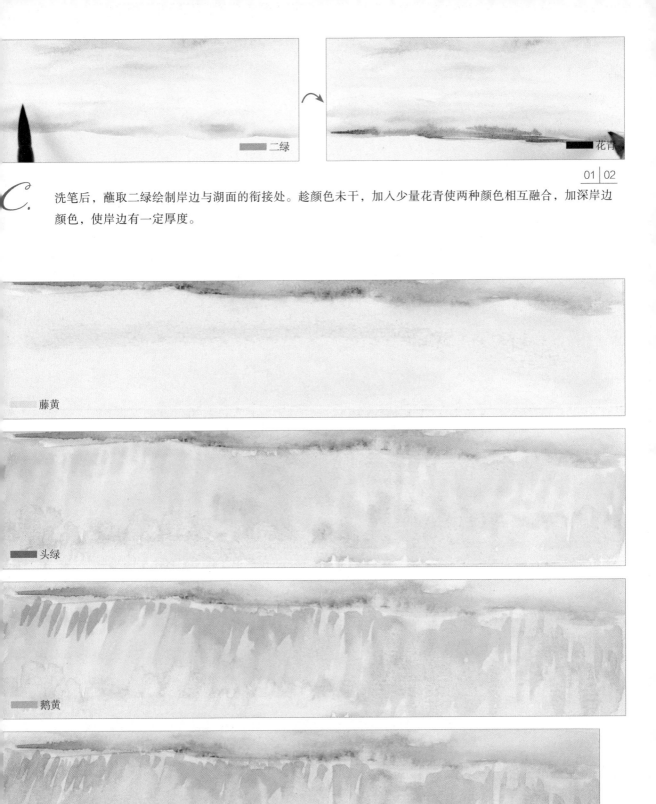

C. 洗笔后，蘸取二绿绘制岸边与湖面的衔接处。趁颜色未干，加入少量花青使两种颜色相互融合，加深岸边颜色，使岸边有一定厚度。

藤黄

头绿

鹅黄

D. 绘制远处丛林在湖面上的倒影。先用藤黄铺底色，再用笔尖蘸取少量头绿加水调和成淡淡的绿色，与上面的底色接染，使其自然过渡，之后用鹅黄和头绿在底色上叠加一层，适当留有空隙，保持透气感，不要完全涂满。

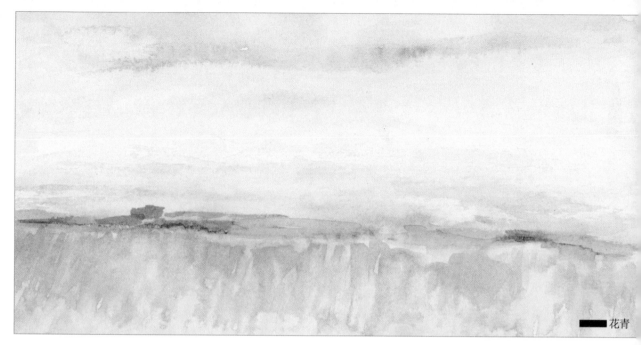

■ 花青

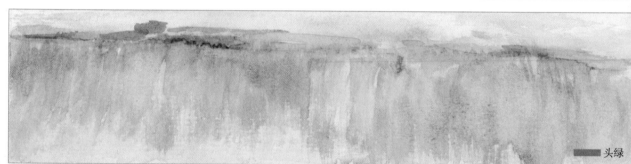

■ 头绿

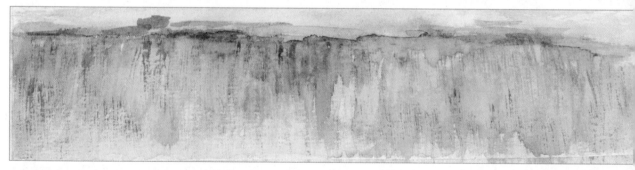

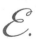 蘸取花青，中锋运笔，继续加深岸边颜色。接着在花青里加入头绿用水调和，绘制
水面倒影。再以湿笔蘸取花青皴擦，使两遍颜色若即若离，最后将上面颜色加水调淡
在水面位置晕染，使水面看起来更自然。

酞青蓝

蘸取酞青蓝用水调淡，侧锋用笔，画出远处丛林上方的雾气，从左向右画，越往右颜色越淡，
注意这种颜色的变化。之后换小号狼毫笔，用笔尖垂直点染，绘制雾气下隐约看得见的丛林。
再用上面的淡色加以晕染，营造出雾气弥漫的气氛。

01	02
03	04
05	06
07	08

鹅黄

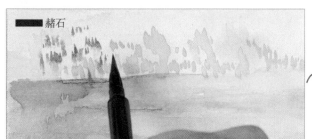

赭石

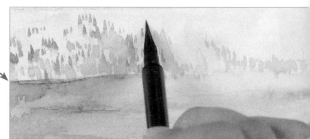

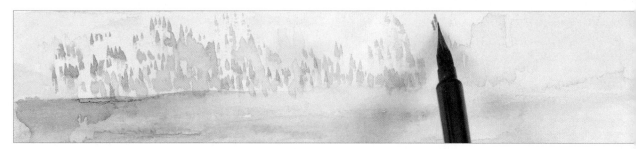

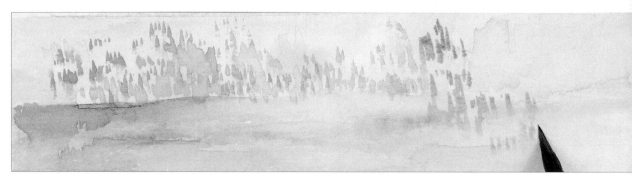

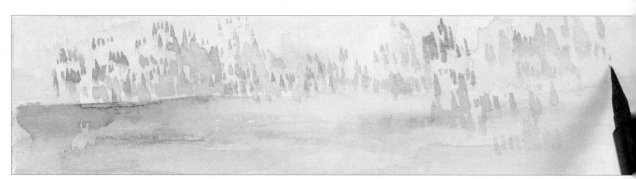

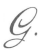 用小号狼毫笔的笔尖蘸取鹅黄点染画出远处丛林的颜色，然后加以赭石点染，使其错落有致，表现出丛林的层次感。

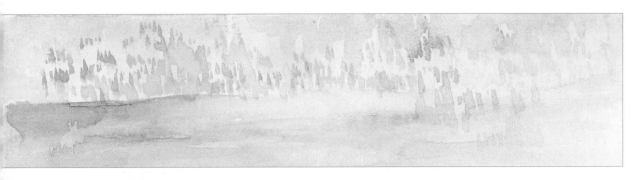

■ 焦茶

01
02
03
04
05

H. 先蘸取焦茶点染画出丛林暗部的颜色。然后用笔尖蘸水将颜色调淡一点，用大号狼毫笔点染出后面丛林的颜色，表现出前后的虚实关系。

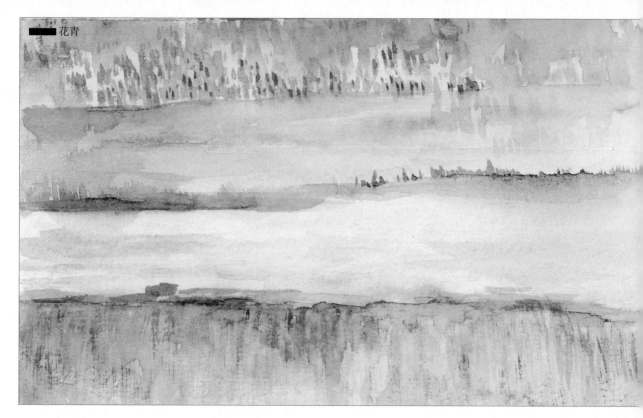

■ 花青

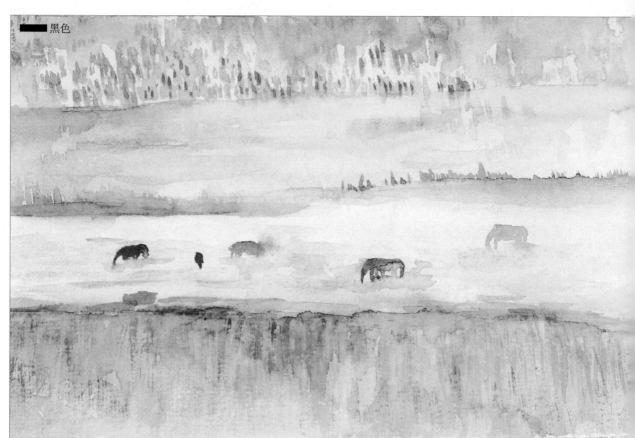

■ 黑色

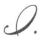 用花青加水调淡，绘制出右边雾气下隐约可见的丛林。最后用黑色画出在岸上的马，注意马的形态及颜色的变化，完成绘制。

2.6 乌镇

绘画用色： ▆▆ 藤黄　▆▆ 鹅黄　▆▆ 头绿　▆▆ 赭石　▆▆ 花青

　　　　　　 ▆▆ 三青　▆▆ 二绿　▆▆ 群青

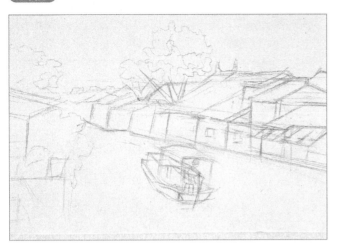

此图采用了一点透视,房屋的外形由近到远展现出近大远小的外形变化。

A.

用铅笔勾勒出房屋、树木和船的大致轮廓,用笔要轻。

色稿

花青

01	02	0:
04	05	

B.

选用狼毫笔,蘸取花青加水调和,中侧锋结合运笔,画出右边前面房屋的颜色。要注意房屋的明暗关系和立体感的体现。

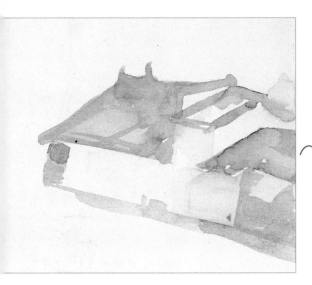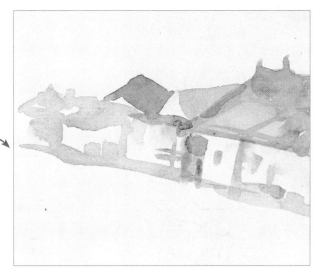

头绿

01	02
03	04
05	

不洗笔，用原有的颜色加入少量头绿，依次画出后面房屋的颜色。画远处的房屋时颜色要淡，注意房屋的前后遮挡关系。

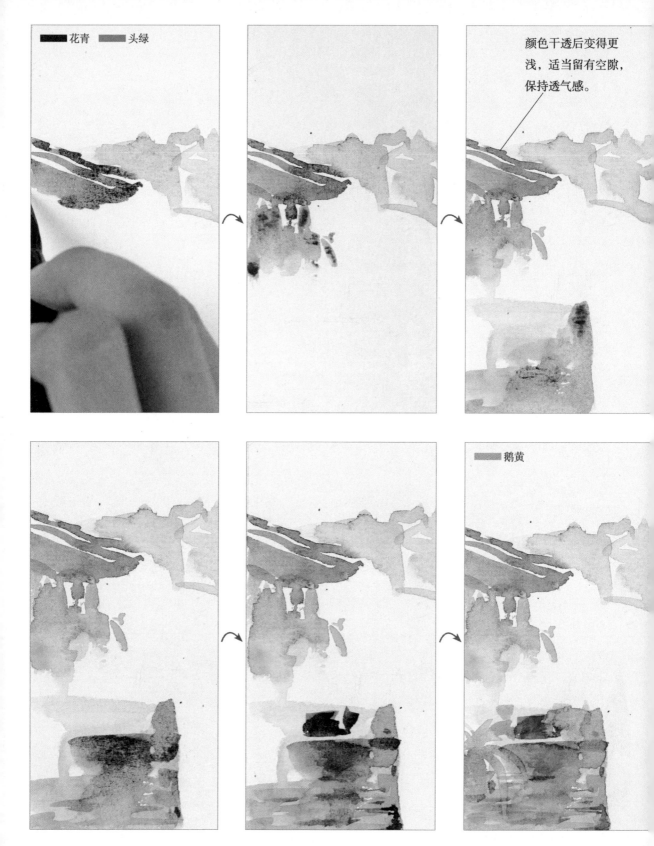

■ 花青 ■ 头绿

颜色干透后变得更浅，适当留有空隙，保持透气感。

■ 鹅黄

01 | 02 | 03
04 | 05 | 06

用花青和头绿调和画出左边房屋的颜色，适当留有空隙，不要涂满。用原有的颜色继续绘制房屋外的台子，接着洗笔用藤黄加水绘制台子上的花。

藤黄 ■ 头绿

■ 群青

■ 赭石

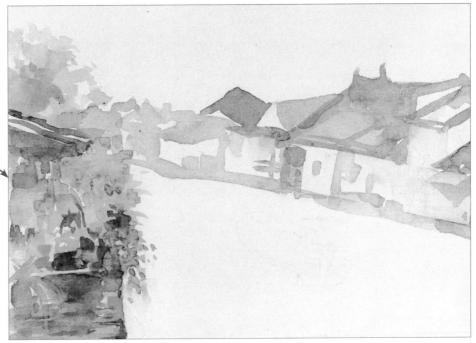

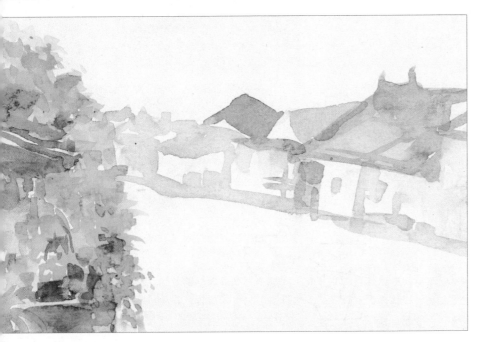

01	02	03	04
05	06		
	07		

E.

用藤黄和头绿两种颜色调成黄绿色画出左边盆栽的颜色。接着加入少量群青叠画后边叶子的颜色。再加入赭石绘制植物暗部。注意在上一层颜色干透后再绘制下一层。最后用同样的方法画出房屋后面的树木。

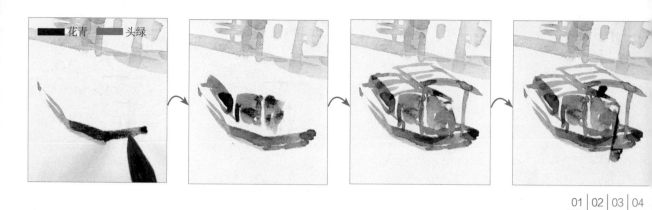

9. 用花青和头绿调和出深绿色，中侧锋运笔，画出水面上的船只。船只的描绘要与整个画面气氛协调一致，注意整体意境。

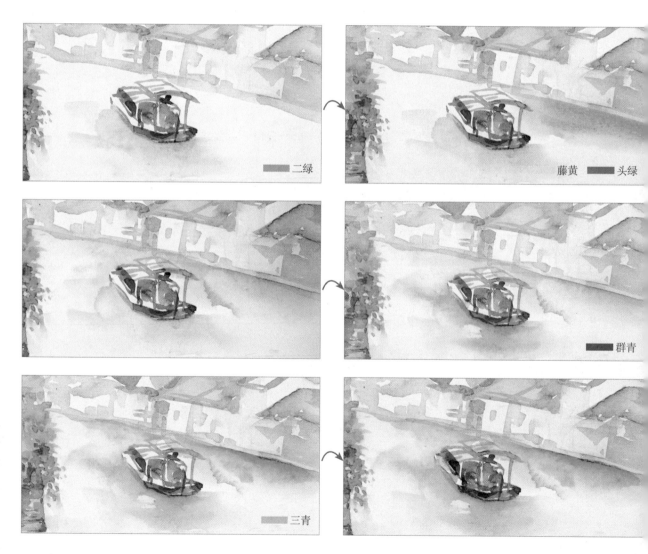

9. 蘸取二绿加水绘制前景处水面的底色，再用藤黄和头绿加水调和成淡淡的黄绿色绘制右边房屋与水面的衔接处。接着加入少量群青绘制船的阴影部分，最后用三青加水绘制远处水面。绘制水面时颜色应较淡，过渡要自然。

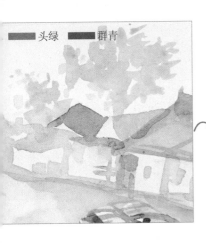
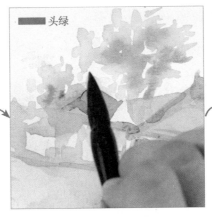
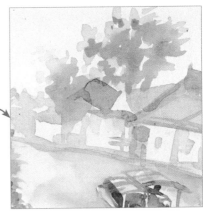

H. 用头绿和群青加水调和画出右边房屋后面树木的底色。颜色干透后,再加入少量头绿叠加一层颜色。注意叠加颜色时要通过不同笔触来体现,浓淡相宜,同时还要注意各个色层叠加时的错位。

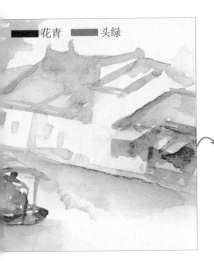
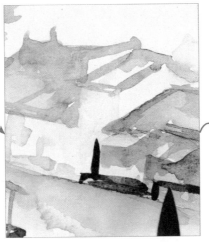
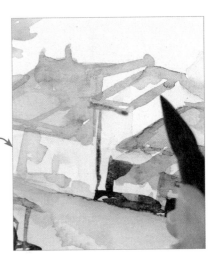

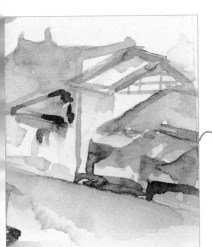

I. 用花青和头绿调和绘制右边房屋的结构和细节。

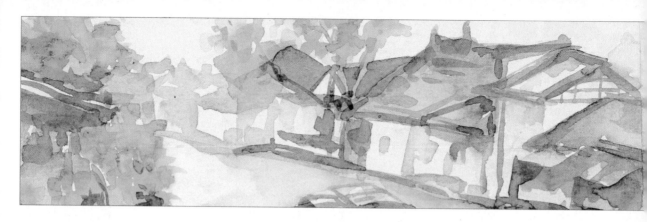

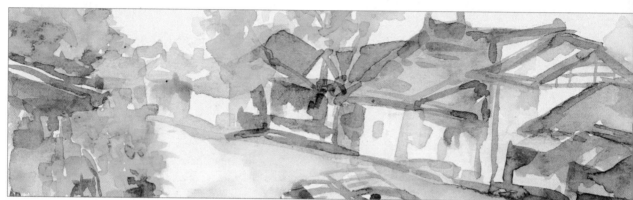

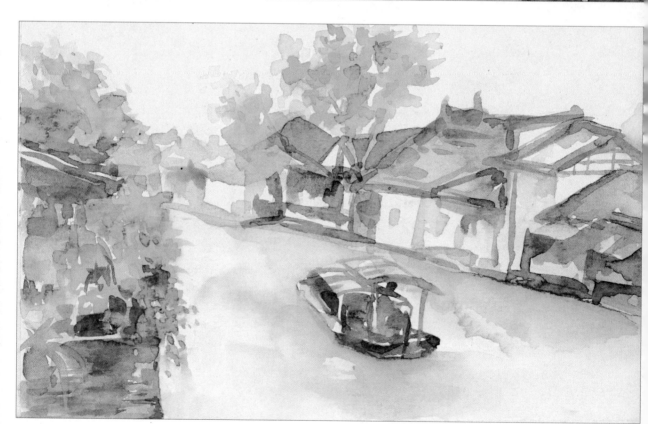

 调整房屋细节，绘制左边及右边房屋后面树木的暗部，加强树木层次感。完成绘制。

2.7 小普陀

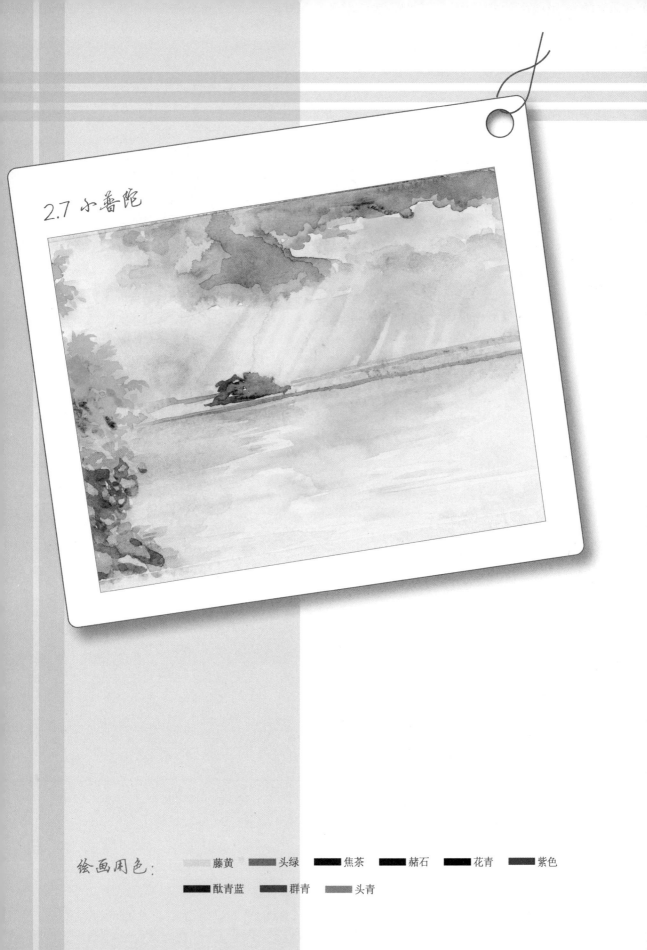

绘画用色：　■■藤黄　■■头绿　■■焦茶　■■赭石　■■花青　■■紫色
　　　　　　　■■酞青蓝　■■群青　■■头青

云彩镖纱的外形不好绘制，画出大致外形位置即可，线条越少越好。之后用颜色来表现云彩的镖纱感。

A.
用铅笔画出水面与岸上的分界线及岸上房屋的轮廓。注意用笔要轻。

色稿

■ 头青

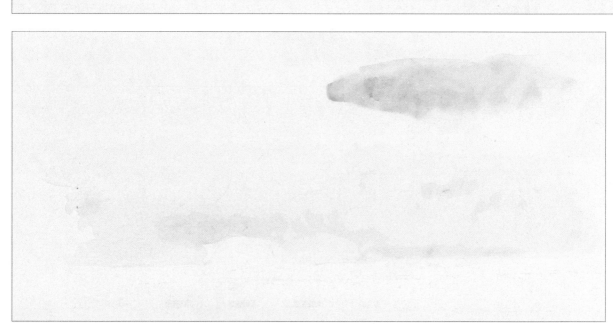

01
02

B. 选用狼毫笔，蘸取头青加水调和，侧锋运笔，画出天空的底色，云彩部分留白。注意颜色要轻薄。

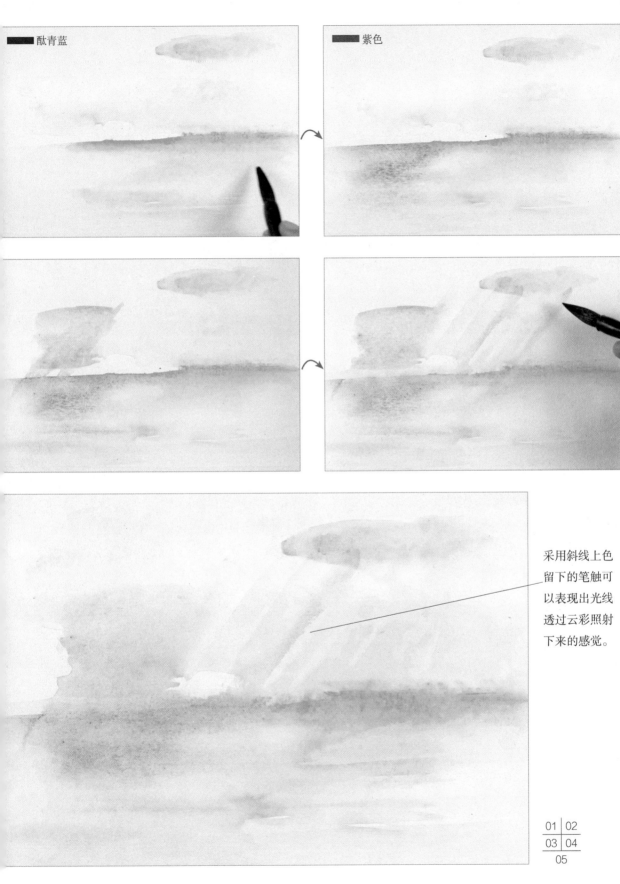

酞青蓝

紫色

采用斜线上色
留下的笔触可
以表现出光线
透过云彩照射
下来的感觉。

01	02
03	04
05	

 先用酞青蓝加水平铺绘制出水面底色，再加少量紫色晕染，使两种颜色自然过渡。接着用上面的颜色继续绘制天空。

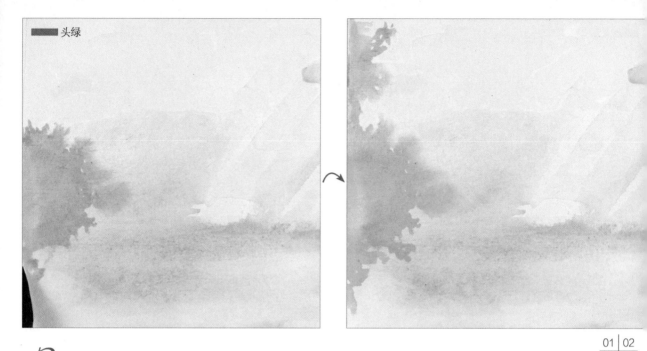

D. 趁底色未干时用头绿加水画出左边树木的底色，大概确定树木的轮廓。

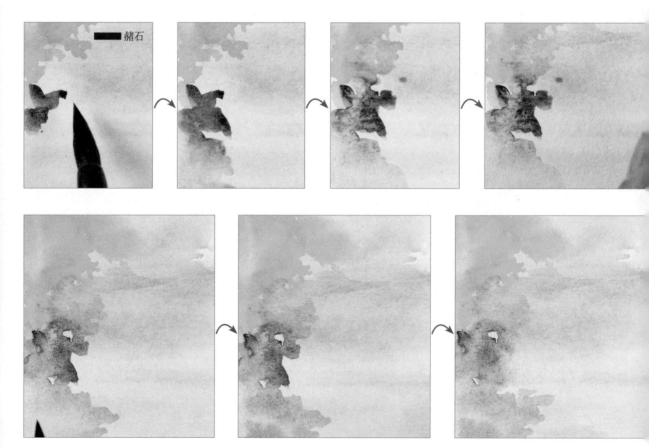

E. 洗笔，用赭石加水画出前面石头的底色，从整体出发，确定石头的形态并用头绿加上一些叶子效果。

■ 花青

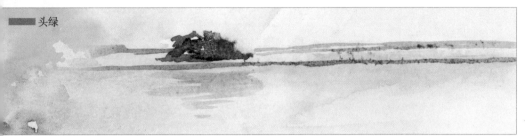

■ 头绿

01 | 02
03

F. 洗笔，蘸取花青以笔尖蘸水调和后绘制岸上的房屋，再加少量头绿，中锋运笔，绘制岸边与水面的分界线。

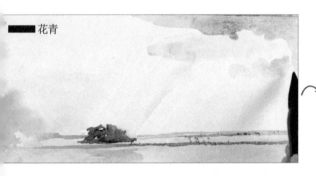

■ 花青

■ 群青

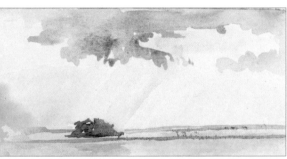

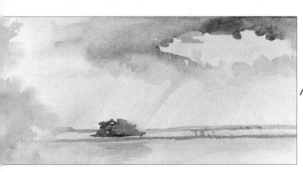

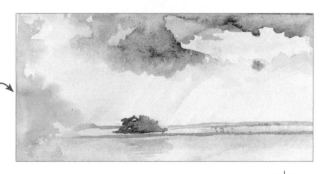

G. 用花青加水调淡绘制云彩，再加以少量群青过渡，趁颜色未干，用笔尖蘸水晕染，使边缘模糊，表现出云彩的缥缈感。接着用上面的颜色叠加，表现出云彩的层次感。注意云彩的方向及虚实变化。

01 | 02
03 | 04
05 | 06

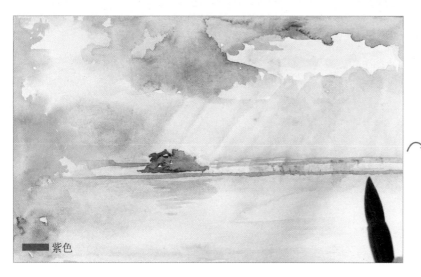

■ 紫色

■ 酞青蓝

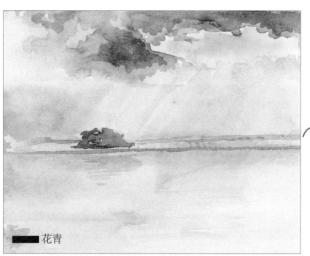

■ 花青

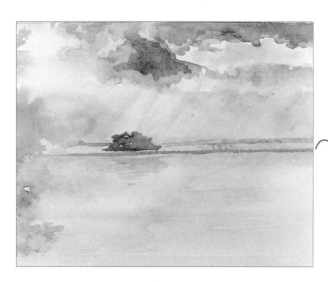

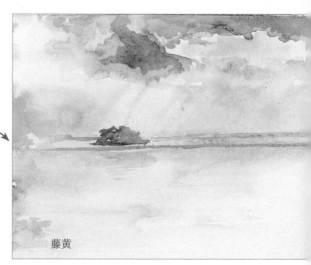

藤黄

H. 蘸取紫色加水调和绘制天空，然后将笔洗净，用纸巾吸去水分，使笔头处于半干的状态，在之前颜色未干的时候，朝光照的方向刷，表现从云彩透过的阳光。再蘸取酞青蓝加水调成淡淡的蓝色绘制云彩中间的那部分天空。接着用花青加水调和，在云彩上再叠加一层，在这个颜色上继续加水调成淡色画出光透过的云彩，最后用藤黄加水调成淡黄色晕染云彩边缘，完成云彩的绘制。

01 | 02
03 | 04
05 | 06

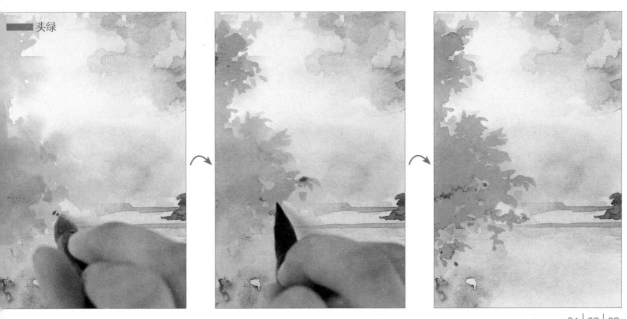

■ 头绿

01 | 02 | 03

ᑯ. 用头绿加水绘制左边石头上方的树木。加深树丛颜色，增强层次感。

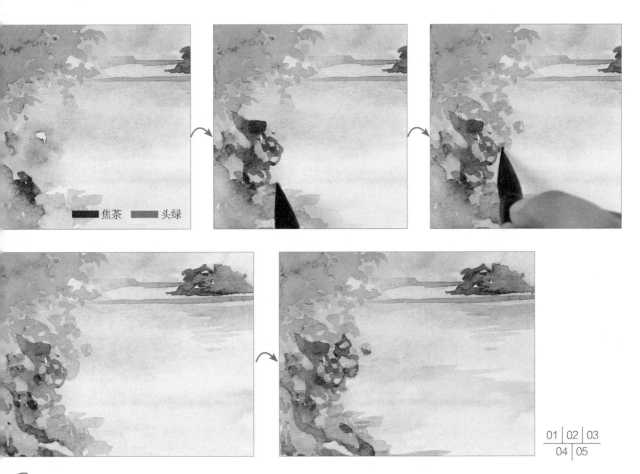

■ 焦茶 ■ 头绿

01 | 02 | 03
04 | 05

ᑯ. 用焦茶加少许头绿，中侧锋运笔，绘制左边石头。先用中锋运笔勾画出石头的轮廓，再以侧锋运笔绘制石头的暗部及其在水中的倒影。注意，颜色要有变化。

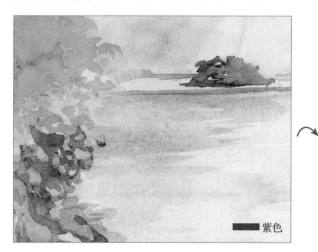

■ 紫色

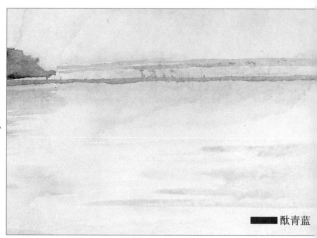

■ 酞青蓝

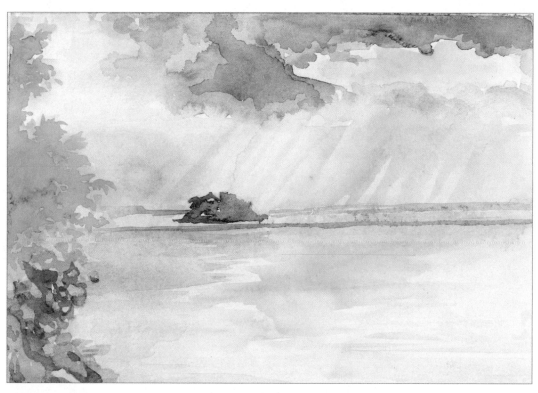

01 | 02
03
04 | 05

■ 头绿 ■ 焦茶

𝒦. 调整画面，先用紫色和酞青蓝接染绘制水面颜色，使画面更加统一。再用头绿加少许焦茶两种颜色调和，绘制左边树叶的暗部，增强画面整体效果，完成绘制。

64

2.8 湖北恩施

绘画用色： ▬鹅黄 ▬头绿 ▬群青 ▬赭石 ▬花青

▬酞青蓝 ▬黑色

A.

用铅笔描出岸上与水面的分界线，用笔要轻。

色稿

■■■ 酞青蓝

B. 选用狼毫笔，蘸取酞青蓝加水调成淡淡的蓝色，侧锋运笔，晕染画出天空与水面的颜色。注意颜色要轻薄，以表现出一种如烟似雾的感觉。

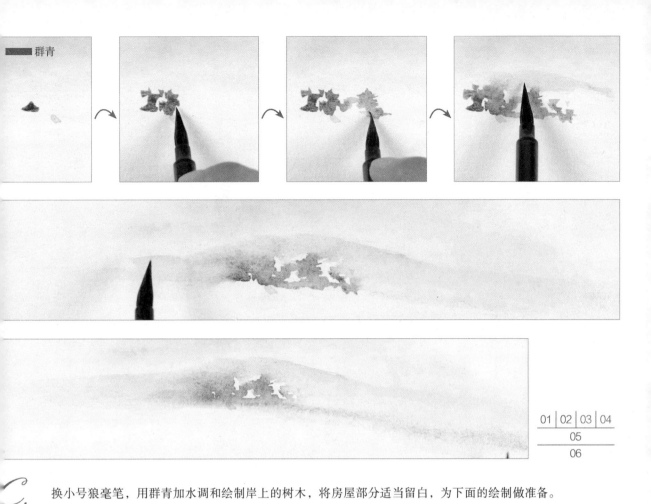

群青

01	02	03	04
05			
06			

C. 换小号狼毫笔，用群青加水调和绘制岸上的树木，将房屋部分适当留白，为下面的绘制做准备。

鹅黄

01	02
03	04

D. 在上一步颜色半干的时候，用笔尖蘸取少量鹅黄加水调淡，绘制房屋，两种颜色相互交融，使整个画面气氛协调一致，注意整体意境。

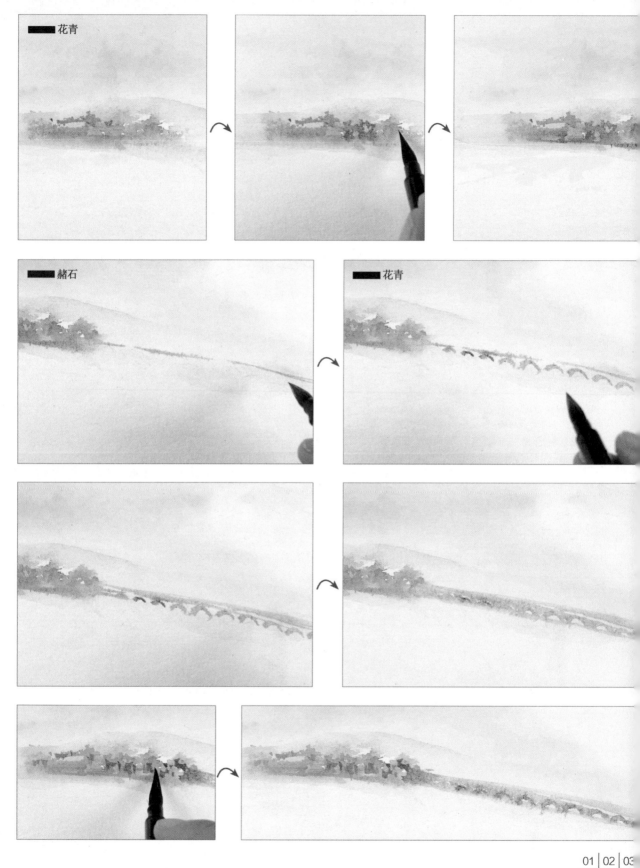

 用花青加水在树木位置叠加一层颜色。接着蘸取少量赭石加水绘制小桥，再加入少许花青绘制桥洞，最后调整细节，完成房屋、树木和小桥的绘制，注意整体色调应统一。

01	02	03
04	05	
06	07	
08	09	

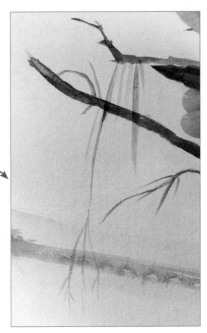

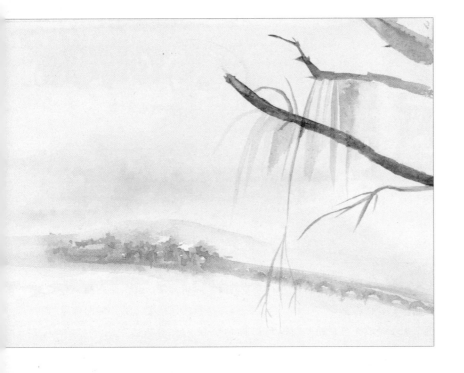

01	02	03
04	05	06
	07	

9.

蘸取黑色加水调和，加入少许头绿，采用没骨法，中锋运笔，画出柳树的树枝。注意柳枝的形态要呈现统一走势。用笔尖蘸水将颜色调得淡一些，绘制部分柳条。

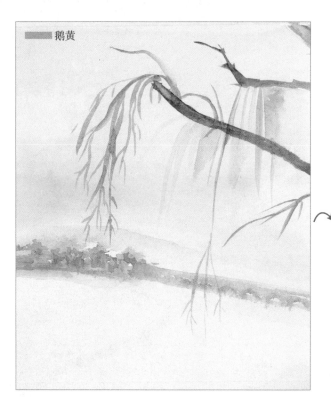

鹅黄

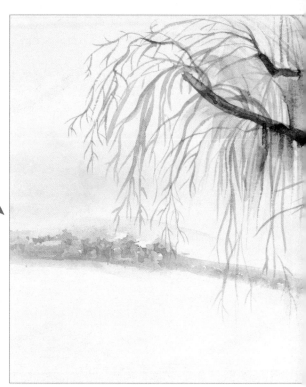

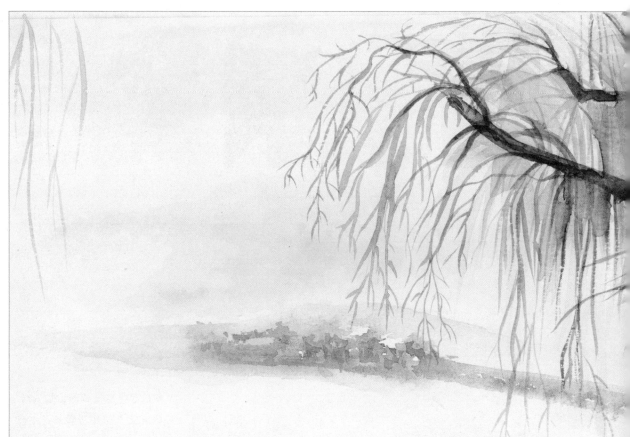

不洗笔，用笔上的颜色加入少量鹅黄，侧锋转中锋运笔，收笔留锋，画出柳条，线条要弯曲、有弧度，自然、合理，用笔要流畅，表现出柳条的柔软，注意柳枝与柳条的连接要自然。后面柳条部分可以晕染，在上面颜色中加水调成淡色，简单勾画出来即可。

70

2.9 婺源

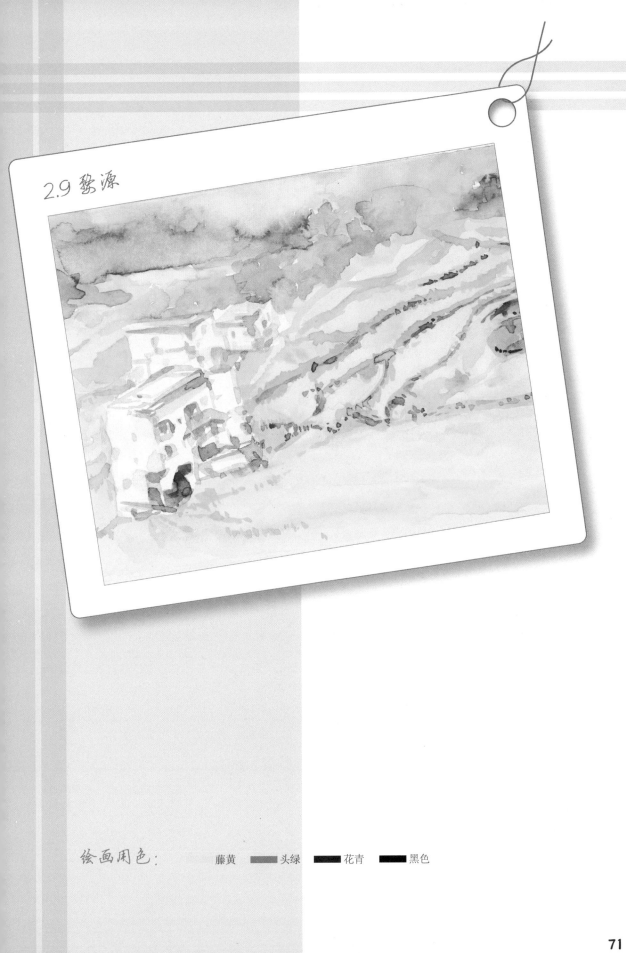

绘画用色：　　　　藤黄 　■头绿 　■花青 　■黑色

用铅笔勾勒出房屋的大致轮廓，用笔要轻。

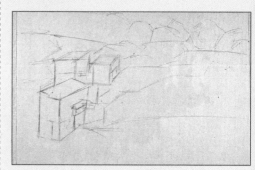

此图远景部分只需概括绘制出树丛，所以线稿中画出位置即可。近景处需细致刻画，注意房屋前后的遮挡关系。把握好近实远虚的关系，加强画面空间感。

色稿

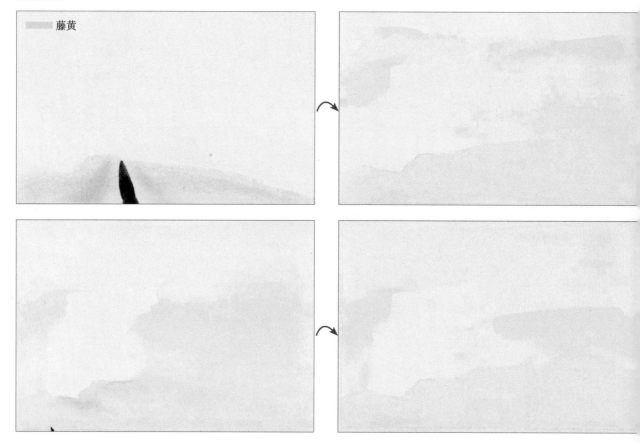

藤黄

选用狼毫笔，蘸取藤黄加水调和，侧锋运笔，画出前面草地的底色，房屋部分留白。

01	02
03	04

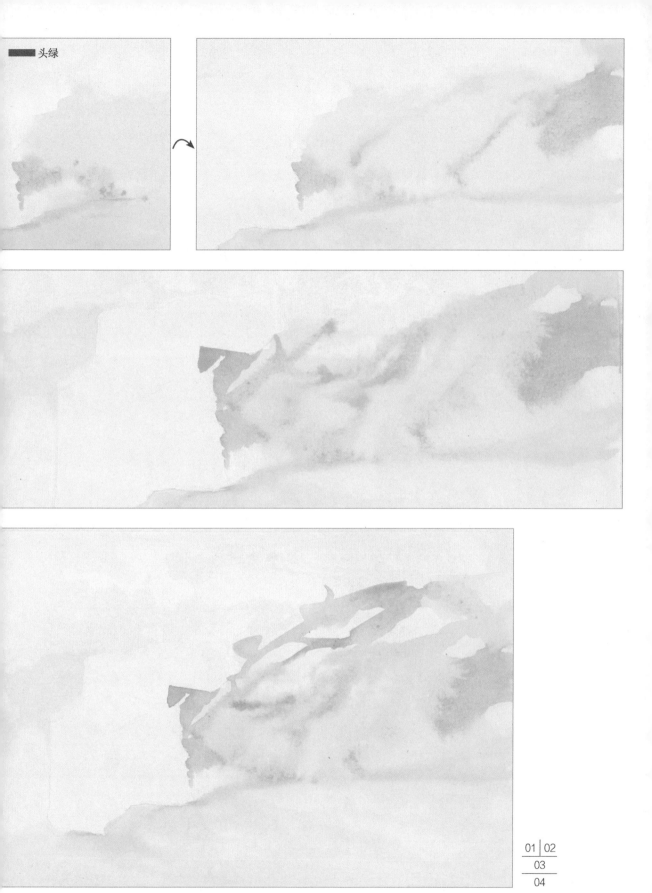

01 | 02
03
04

C. 趁底色未干，蘸取头绿继续绘制草地的颜色。

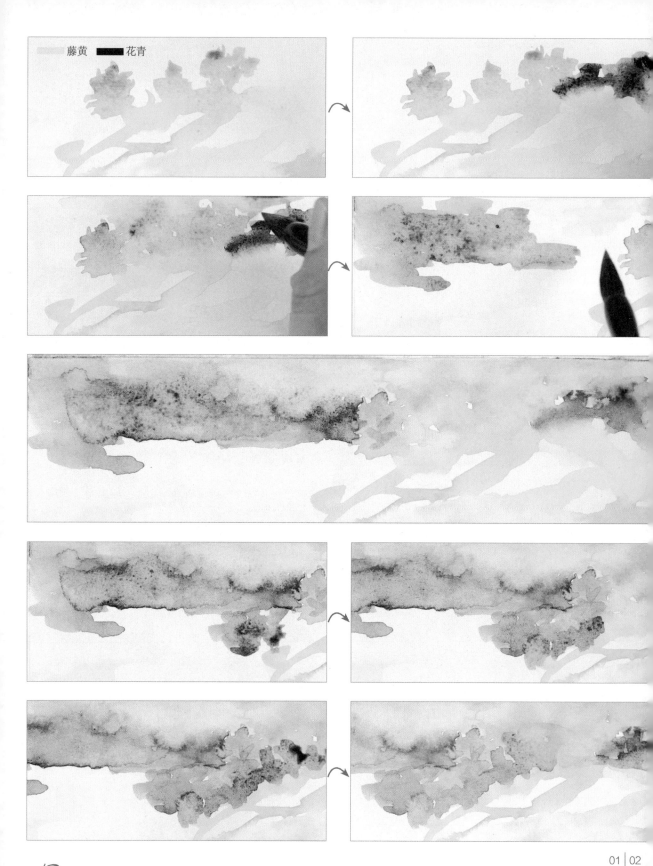

藤黄 ■ 花青

D. 蘸取藤黄和花青两种颜色调和，中锋运笔，绘制远处丛林。注意颜色要轻薄、有变化。藤黄和花青的比例不同，可以调出不同的绿色，但是藤黄和花青的量需要自己把握，藤黄多一些可以调出嫩绿、草绿等颜色，花青多一些可以调出墨绿、深绿等颜色。画之前可以先在纸上试色，确定好颜色后再上色。

01	02
03	04
05	
06	07
08	09

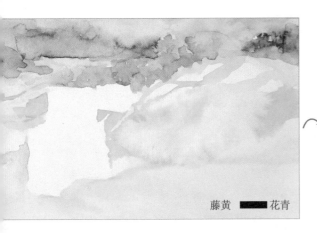 藤黄 ▬花青

 藤黄

01 | 02

ℰ. 用藤黄和花青加水调成淡绿色（较多藤黄，少许花青），绘制草地绿色部分，使画面色调更加统一。接着用藤黄加水绘制草地亮部，加强明暗对比。

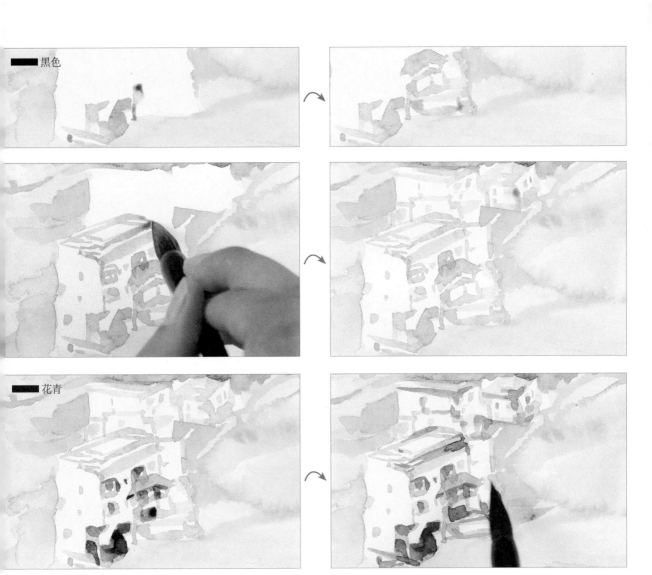

▬黑色

▬花青

ℱ. 蘸取少许黑色加水调成淡色，中锋运笔，以简洁的线条勾勒出房屋的轮廓，顺势再添加出后面的房屋，注意前后房屋的遮挡关系，细化房屋内部细节。再加入花青绘制房屋暗部，加强房屋的立体感。

01 | 02
03 | 04
05 | 06

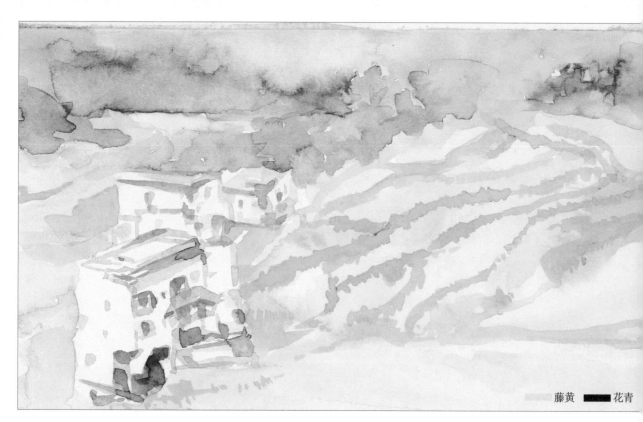

藤黄 ■■■花青

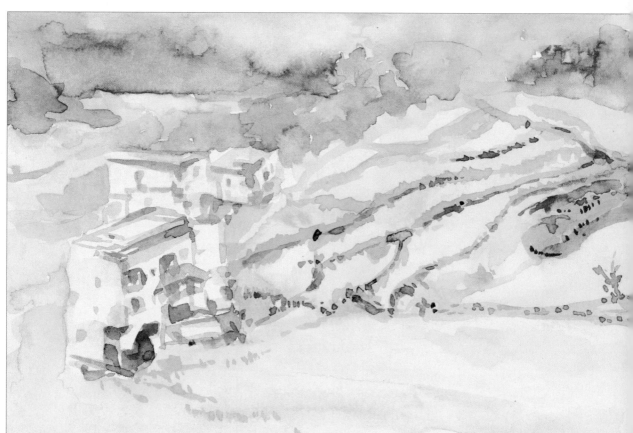

 蘸取藤黄与花青调和，画出草地暗部，调整细节，完成绘制。

2.10 九寨沟

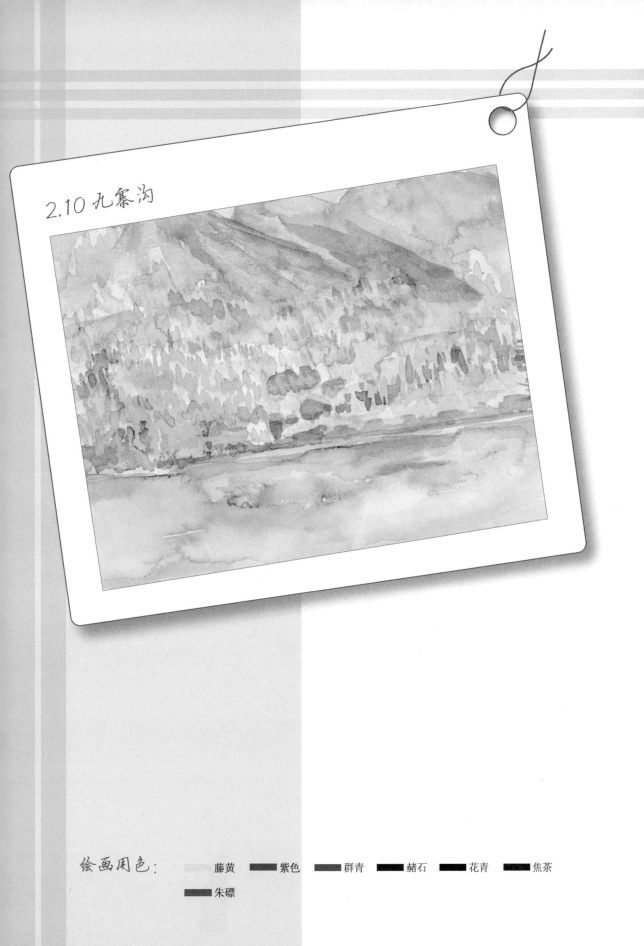

绘画用色：　　　藤黄　　紫色　　群青　　赭石　　花青　　焦茶
　　　　　　　朱磦

此图中树丛的刻画是重点，在绘制线稿时用简单的线条标出位置即可。

$\mathcal{A}.$

用铅笔勾勒出丛林和山的大致轮廓，用笔要轻。

色稿

 紫色

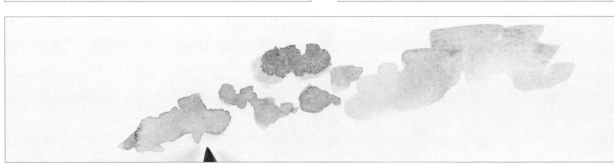

01	02
03	
04	

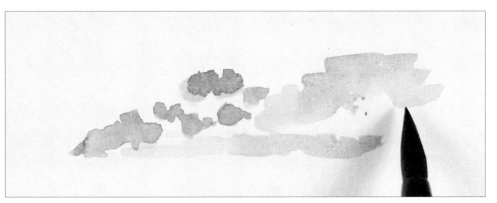

$\mathcal{B}.$

选用小号狼毫笔，蘸取紫色加水调和，侧锋运笔，概括画出紫色树丛的底色。注意，要适当留有空隙。

78

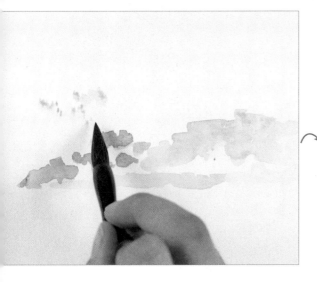
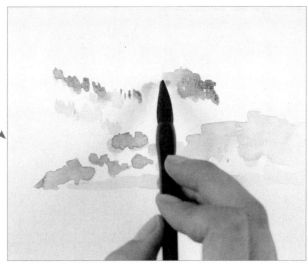

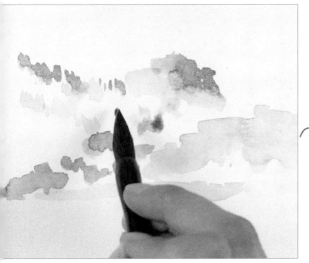

用上面的颜色仔细绘制紫色树丛，以第一组树丛为基础，完善树丛的布局。点出的树木要大小不同、分布不均，不要太紧凑，要懂得变换。注意前后树丛颜色的浓淡变化，后面的树丛可以用淡色概括绘制。

01	02
03	04
05	06

藤黄

洗笔后，蘸取藤黄加少量水调和，绘制黄色树丛的颜色（颜色干透后会变浅），浓淡结合，形态布局要有变化。注意画面整体效果。

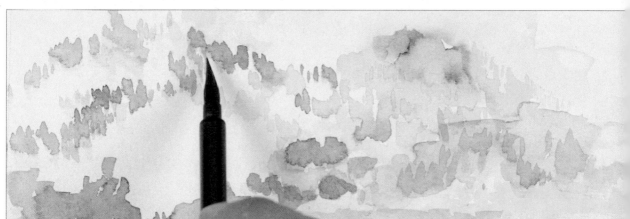

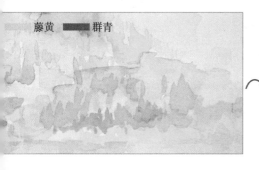

藤黄 ▬ 群青

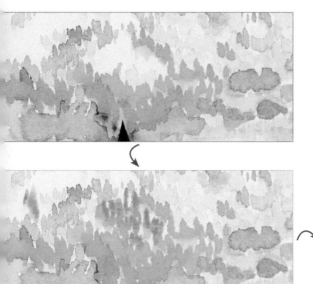

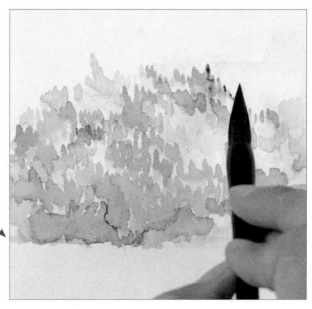

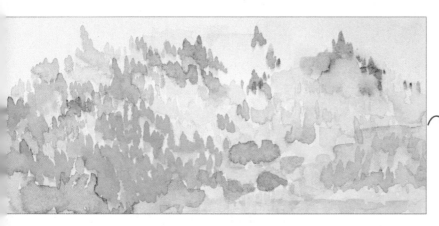

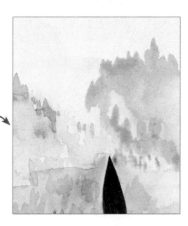

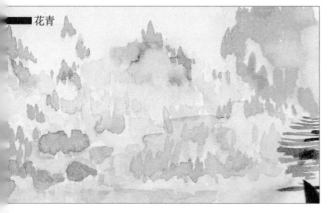

▬ 花青

01	02
03	05
04	
06	07
08	

E.

用藤黄和群青调和成黄绿色继续绘制树
丛（藤黄多一些，颜色偏暖；群青多一
些，颜色偏冷），根据画面需要，颜色
要有所变化。最后加入花青画出前景处
颜色较深的树木。

藤黄　■ 焦茶

岸边与水面衔接
处要自然，下方
要晕染开。颜色
要有深浅变化。

■ 紫色

■ 群青

藤黄　■ 群青

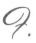
岸边与水面的衔接处用藤黄和焦茶叠加绘制。洗笔后，在上面颜色七分干的时候，蘸取藤黄、
紫色和群青接染。接着用藤黄和群青调和成蓝绿色晕染，以与上面的颜色相互融合，绘制丛林
在水面的倒影，表现出水的清透、明净。

| 01 |
| 02 |
| 03 | 04 |
| 05 |
| 06 |

 用赭石加水调成淡淡的颜色绘制远处的山峦，趁颜色未干，加一点点群青进行混色，将边缘自然晕染开。接着蘸取赭石向右依次画出山峦的颜色，注意山与山的前后遮挡关系。在颜色半干的时候，混入少量藤黄和紫色，使整体画面更加协调、统一。

01	02
03	04
05	06
07	08
09	10

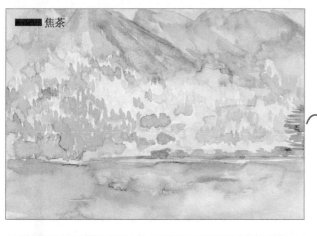

■ 焦茶

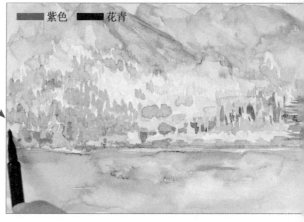

■ 紫色　■ 花青

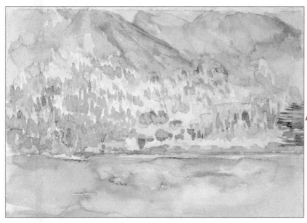

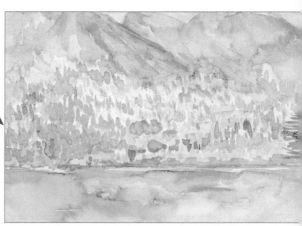

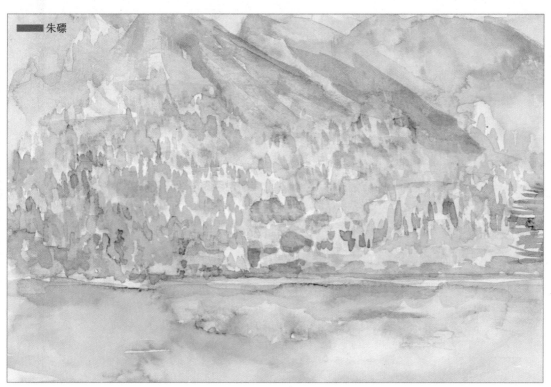

■ 朱磦

01	02
03	04
05	

04. 对整体画面进行调整。用焦茶加水调和加深山峦的颜色与山峦与水面的衔接处，不是简单的平铺，颜色要有深浅变化。用小号狼毫笔蘸取紫色和花青调和点缀丛林暗部，加强丛林的立体感。最后用朱磦加水调成淡淡的红色，用大号狼毫笔在山峦与丛林处进行渲染，完成整体绘制。

84

2.11 西塘

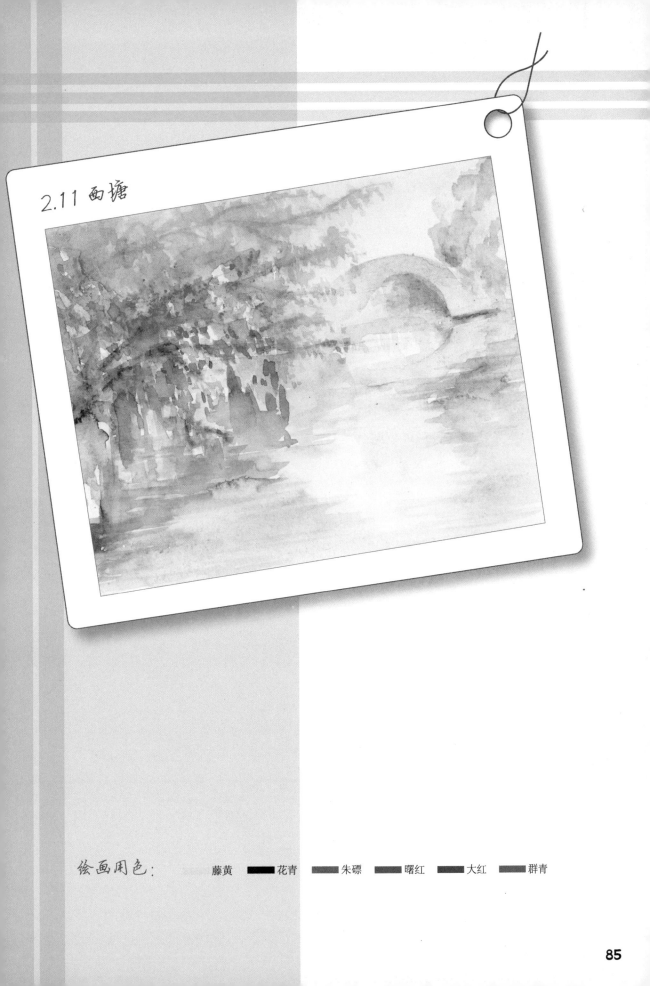

绘画用色： ▆藤黄 ▆花青 ▆朱磦 ▆曙红 ▆大红 ▆群青

用简单、轻浅的线条画出景物大致的轮廓和位置，水面部分留白。

$\mathcal{A}.$
用铅笔确定出桥与水面的分界线，勾勒出物体的大致轮廓，用笔要轻。

色稿

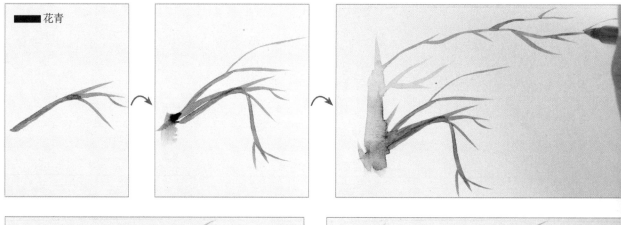

█ 花青

01	02	03
04	05	

$\mathcal{B}.$
选用狼毫笔，蘸取花青加水调和，中锋运笔，画出樱花的树干和树枝，把握好它们的方位。绘制树干时笔的水分不宜过多。

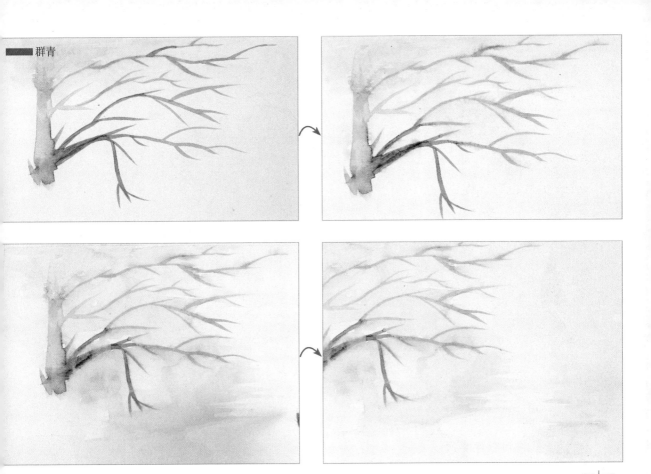

C. 待上面颜色干透后，在纸的表面刷一层水，趁湿用群青加水调和铺底色，颜色不要太浓，下笔要轻松、自然，部分留白，不要全部涂满。

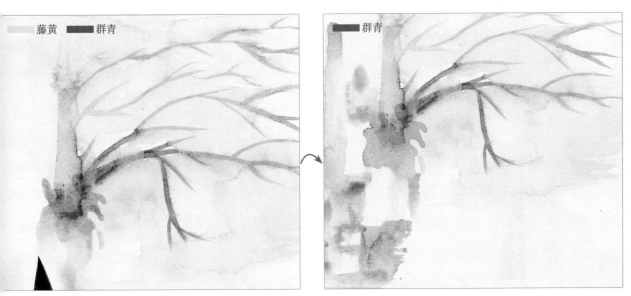

D. 用藤黄和群青绘制左边岸上的植物，接着再加少许群青画出边缘景物。

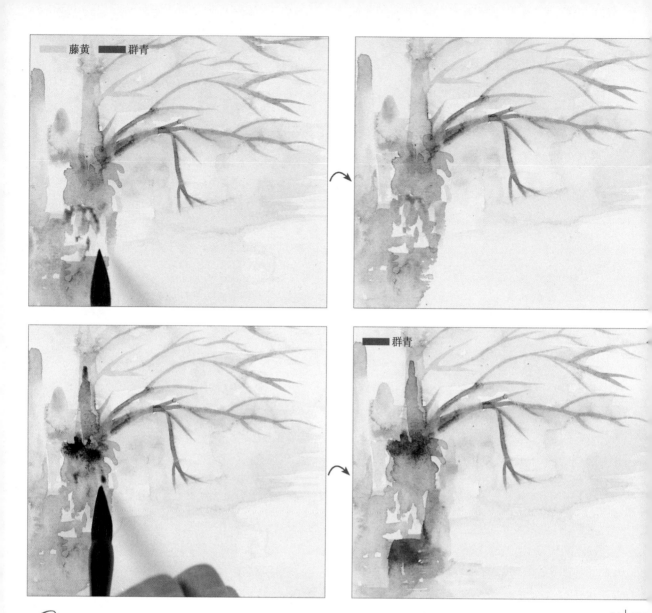

藤黄　群青

群青

E. 接着以上一步的颜色对景物进行细化，适当留有空隙，增加画面的透气感。

01 | 02
03 | 04

藤黄　群青

F. 保留已有的颜色加一点点藤黄绘制右边远处的树木。注意前后颜色的变化。

01 | 02 | 03 | 04

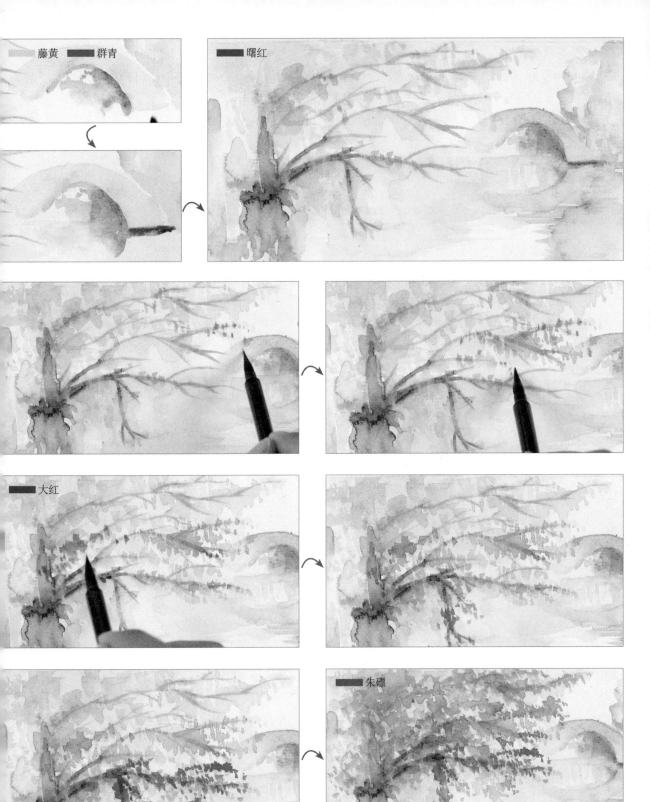

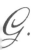

G. 先用藤黄和群青绘制远处小桥的颜色，趁颜色未干，再以曙红加水调成淡淡的粉色在桥上叠加画出樱花折射在桥上的颜色，与下面的黄色相融合。接着绘制出小桥在水面上的倒影。用上面调好的淡粉色根据树枝的走向绘制树上的樱花，继续用大红加少量水调出微浓的红色叠加，局部位置可以点染朱磦，不要用单一的红色画。注意花瓣除了颜色有变化，形状上也有所不同。

01	03
02	
04	05
06	07
08	09

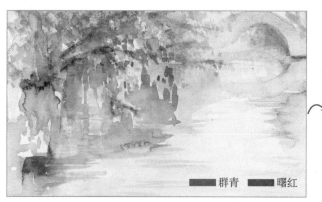

■群青 ■曙红

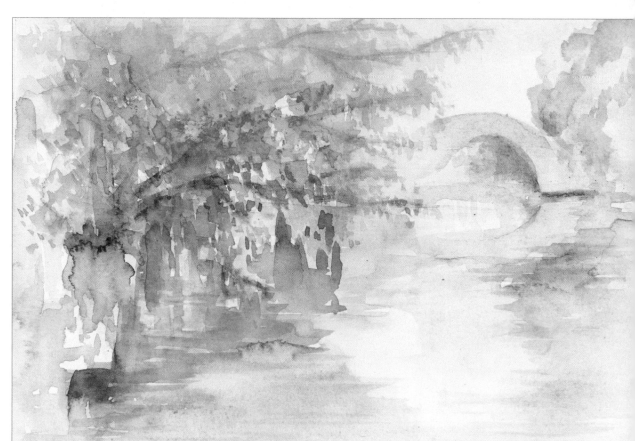

在水面位置用干净的毛笔刷一层清水，用群青和曙红绘制水面倒影及水面颜色，层层晕染，使颜色自然融合，光照的地方适当留白。最后整体调整，使色调统一，完成绘制。

2.12 牛棚沟

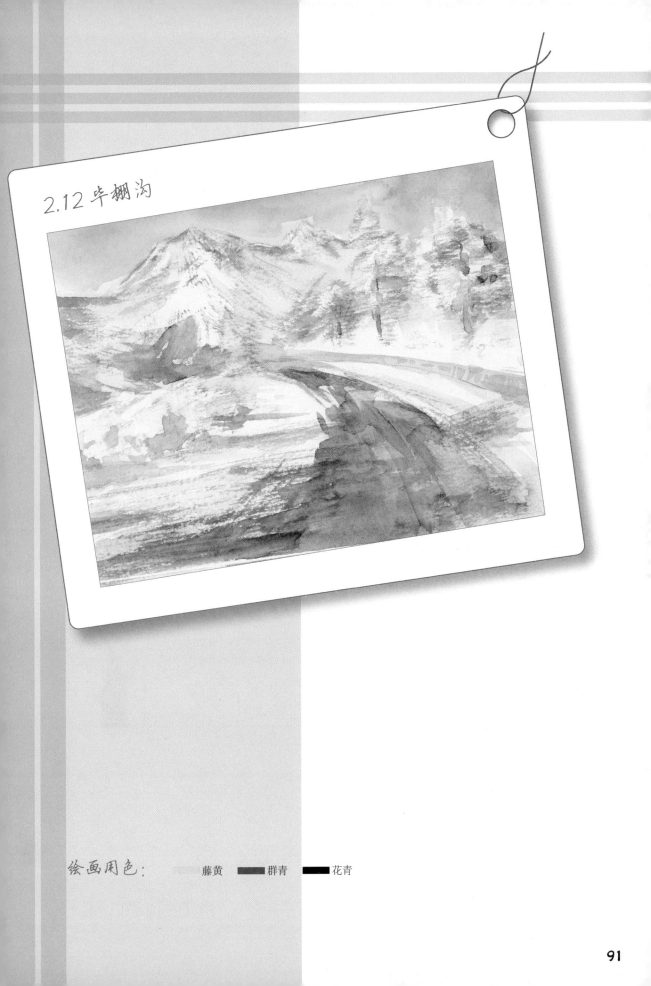

绘画用色： 藤黄 群青 花青

A.

用铅笔勾勒出山、树、公路的大致轮廓，用笔要轻。

· 小知识 ·

此案例采用了一点透视构图，由于空间位置的不同，其透视现象表现为近处的物体比较大，远处的物体比较小。

色稿

■ 群青

B.　选用狼毫笔，蘸取群青加水调和，侧锋运笔，画出天空的颜色。上面颜色偏深，越往下颜色越浅。

01
02
03

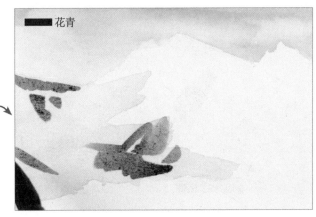

■■ 花青

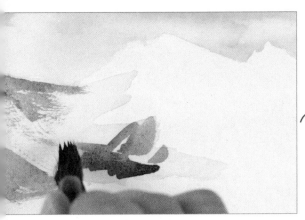

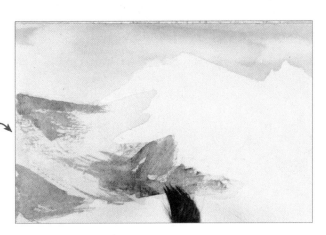

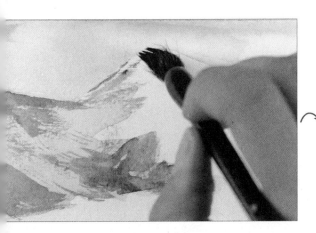

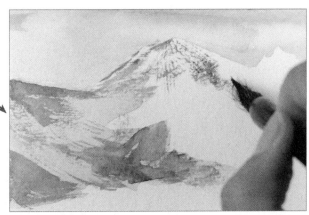

01	02
03	04
05	06
07	

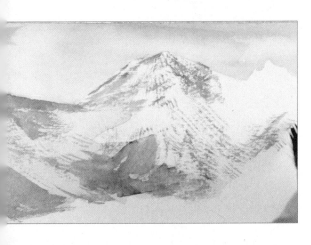

C.

用绘制天空的颜色绘制出左边山暗面及阴影部分
的底色。颜色干后，用纸巾将笔头的水分吸干，
用手将笔毛搓开，蘸取花青（花青加少量水调和
成偏重的颜色）以皴擦的方式绘制远处的雪山，
下笔速度要快，适当留白。

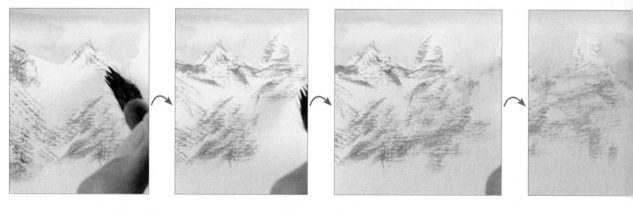

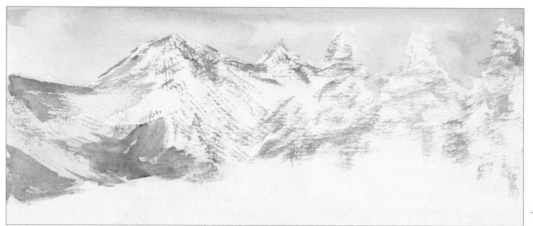

01 | 02 | 03 | 04
05

D. 用上一步的颜色，以同样的方式按照树的形状画出右边的树木。

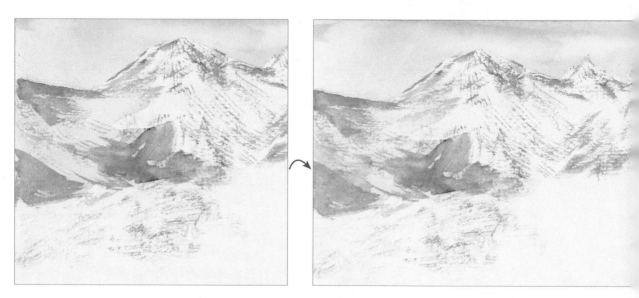

01 | 02

E. 以同样的方法画出左边雪地里的草丛。

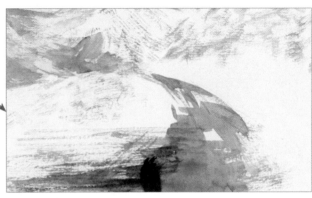

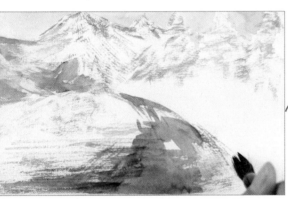
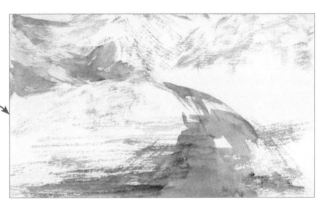

花青

用花青加少量水，侧锋横向运笔，画出公路的颜色，适当留白，公路两边以皴擦的方式绘制，因公路边缘被雪覆盖，所以没有明确的轮廓线。

01	02
03	04
05	06

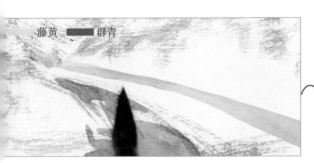

藤黄 　群青

用藤黄和群青（较多群青，少量藤黄）调和成偏冷的绿色绘制公路右侧的围栏，颜色干透后，叠加绘制出栏杆。

01	02

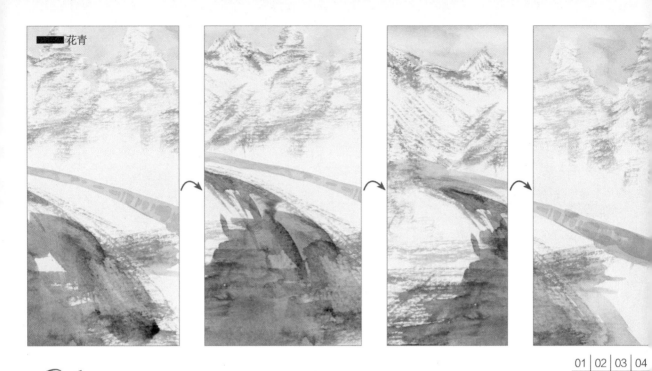

01 | 02 | 03 | 04

H. 用花青加水调成偏淡的蓝灰色，细化公路右侧边缘。

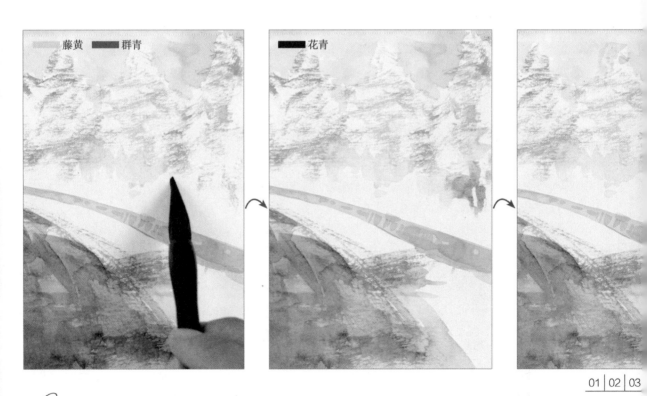

01 | 02 | 03

I. 蘸取少量藤黄和群青加水调成淡淡的蓝绿色绘制右边树根的部分，再加入少量花青画出前面小树的暗部。

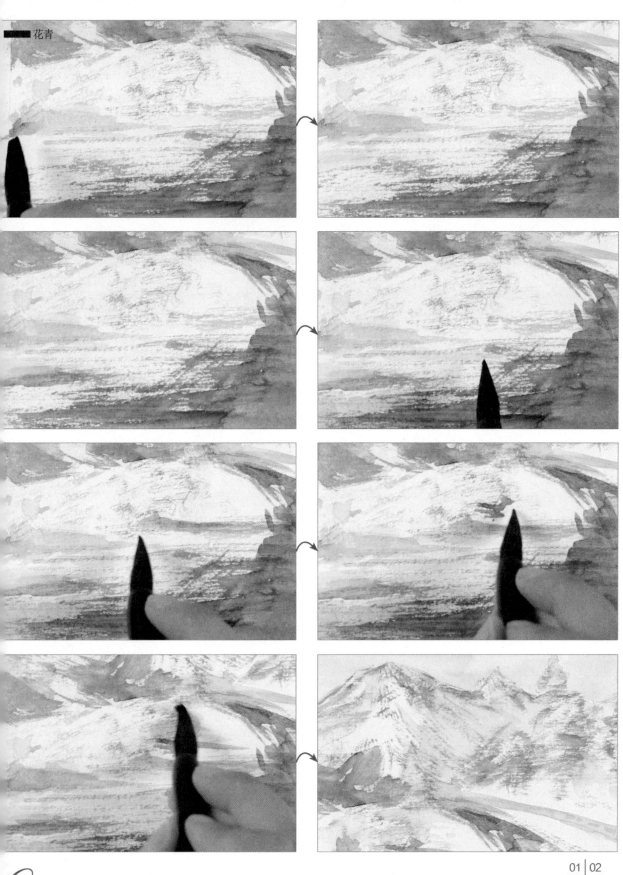

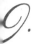 蘸取花青加水调成淡色，侧锋运笔，画出左边草丛在地面上的投影。接着画出后面山峰的暗部，并适量增涂细节。

01	02
03	04
05	06
07	08

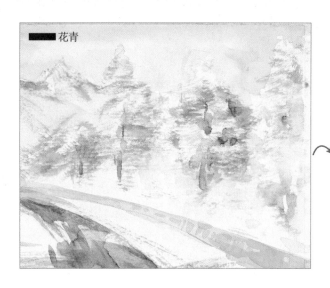
■花青

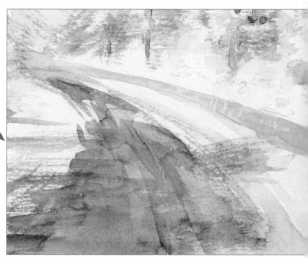

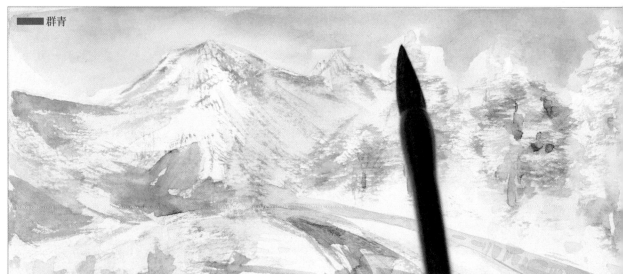
■群青

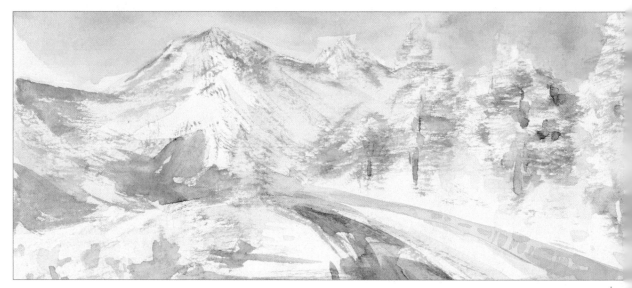

K. 观察画面不足的地方，用花青进一步刻画出树干和树枝，树木绘制完成后用群青加深天空的颜色，完成绘制。

01 | 02
03
04

2.13 胡杨林

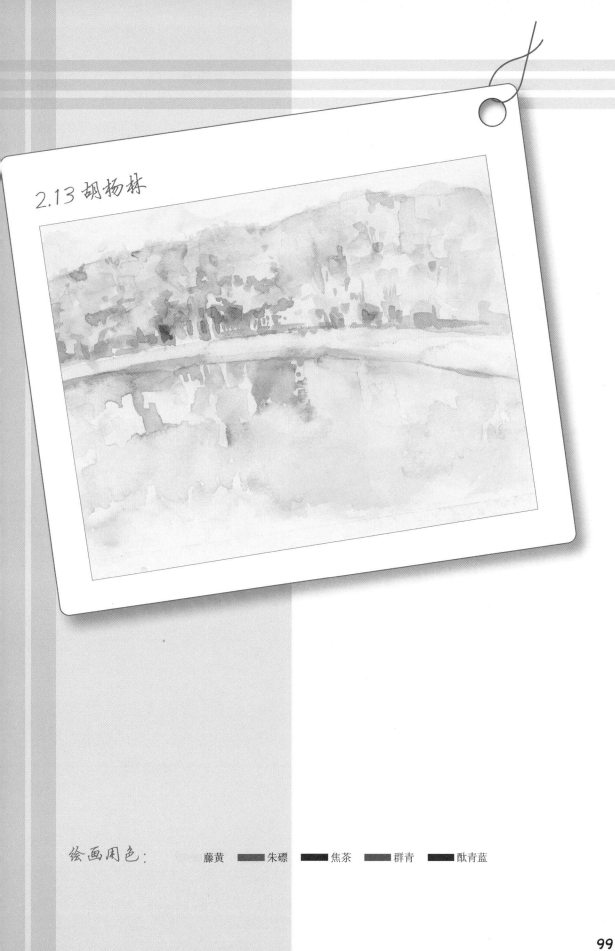

绘画用色：　　　　藤黄　████朱磦　████焦茶　████群青　████酞青蓝

线稿

·小知识·

树丛的刻画是此图中的一个重点。要把握好树与树之间的关系，以叠加的方式表现出树丛的层次感。注意整体效果，浓淡结合，不可平均用力。

用铅笔勾勒出树丛与道路的大致轮廓，明确道路与水面的分界线，用笔要轻。

色稿

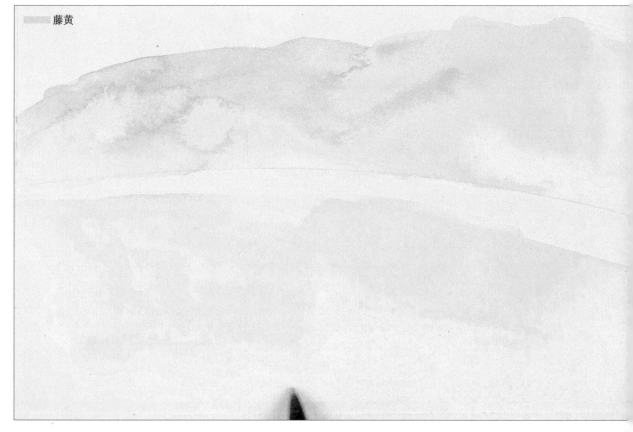

藤黄

选用狼毫笔蘸取清水在纸的表面刷一遍，纸面半干的时候，蘸取藤黄加水调和，侧锋运笔，画出树丛及其在水面的倒影的底色。画的时候不可平涂，注意颜色深浅变化。

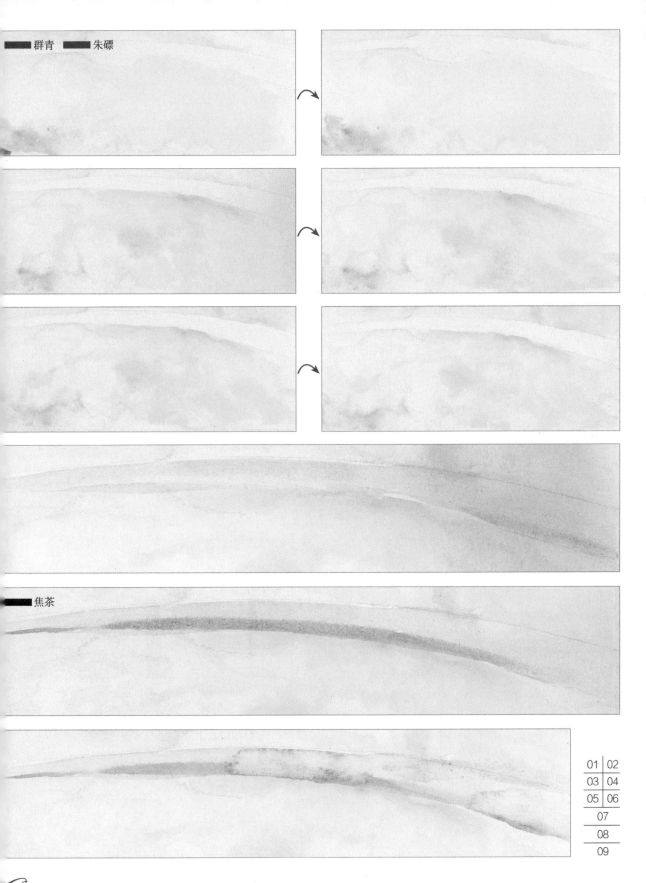

■■群青　■■朱磦

■■焦茶

01	02
03	04
05	06
07	
08	
09	

在上一步颜色未干的时候，用群青和一点点朱磦进行混色，绘制水面颜色。接着用上面的朱磦加水调和成淡色绘制道路的颜色，再加入少许焦茶调和绘制道路与水面衔接处，使其看起来有一定厚度。

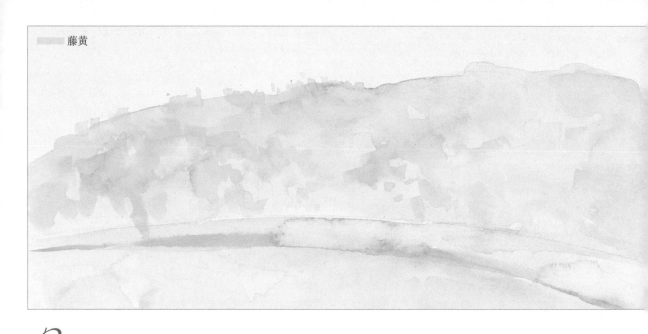

藤黄

D. 颜色干透后会变浅，再用藤黄加水调出一个饱和度更高的黄色，在树丛部分叠加绘制，注意颜色变化。

焦茶

群青

焦茶

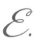

E. 在上一步的黄色中加入少量焦茶调和，换用小号狼毫笔绘制树丛暗部的颜色。不要单一地用一种颜色，除了用水来调和颜色的浓淡，还可以加入少量群青。要从左向右绘制，使颜色有所变化。最后加入焦茶，调一个重色绘制出树干的颜色。

01	02	03	04	05
06	07	08	09	10
11		12		

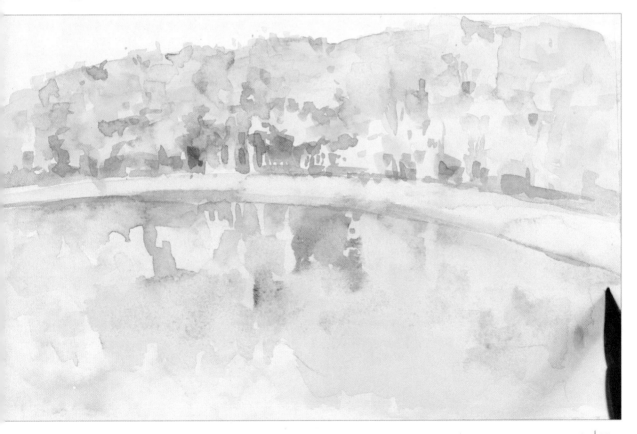

 用上一步的颜色加水调和，绘制树丛在水面的倒影。水面倒影的绘制不用太细致，颜色要
轻薄，表现出水面的清透感。

■ 酞青蓝

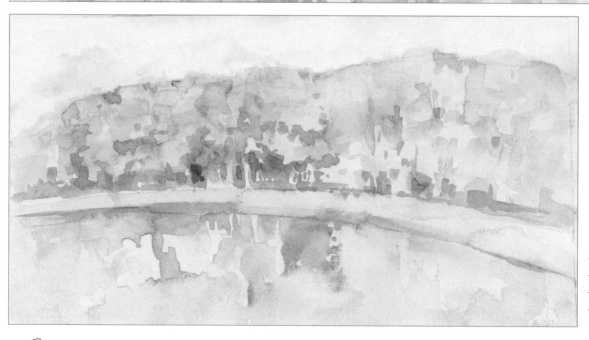

01
02
03
04
05

蘸取少量酞青蓝加水调和，侧锋用笔，绘制天空的颜色。笔头的水分要充足，在纸面未干的时候，用上面的酞青蓝进行叠加，从上向下绘制。用纸巾揉团吸取颜色的方式表现出云朵的外形，完成绘制。

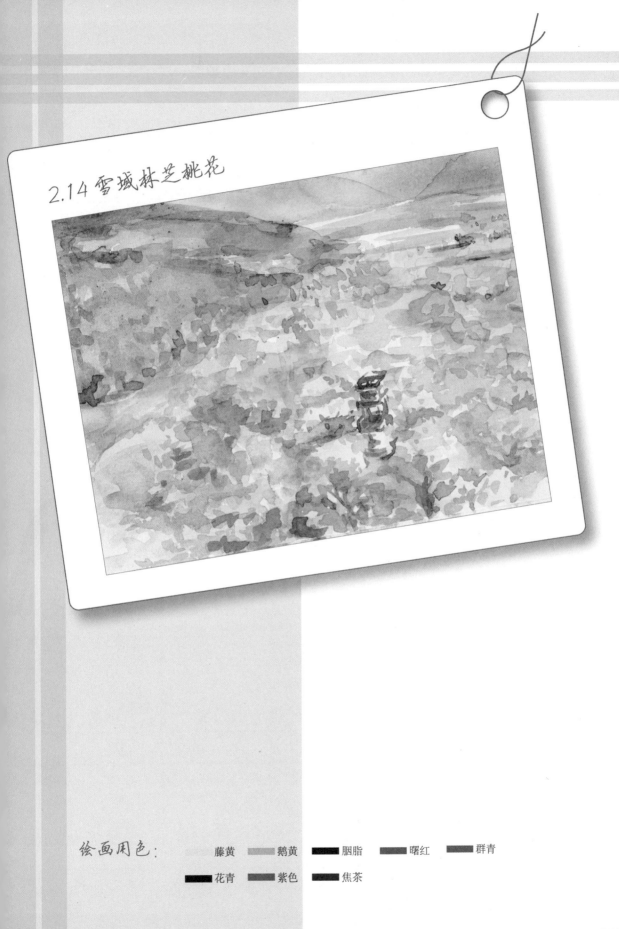

2.14 雪域林芝桃花

绘画用色: ▢藤黄 ▢鹅黄 ▩胭脂 ▩曙红 ▩群青

▩花青 ▩紫色 ▩焦茶

桃花以团簇刻画为宜。在绘制线稿时画出桃花的大致位置与外形，明确前后关系，为之后上色做准备。

用铅笔勾勒出桃花和小亭子的大致轮廓，用笔要轻。

色稿

■ 曙红　■ 鹅黄

选用狼毫笔，蘸取曙红加水在调色盘里调和成淡粉色绘制桃花的底色，再混入一点点鹅黄，使两种颜色自然过渡。从左向右绘制。

01	02
03	04

106

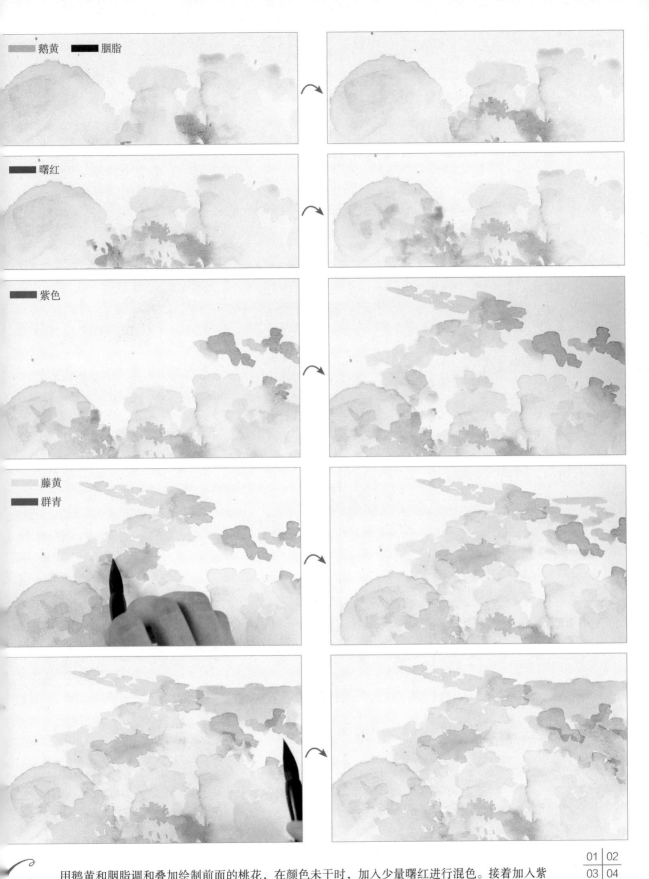

鹅黄 ■胭脂

■曙红

■紫色

藤黄
■群青

C. 用鹅黄和胭脂调和叠加绘制前面的桃花，在颜色未干时，加入少量曙红进行混色。接着加入紫色调和绘制后面桃花的底色。洗笔后，蘸取藤黄和一点点群青调成黄绿色绘制草地的颜色。适量加入一点适当的颜色进行混色，使颜色之间相互统一。

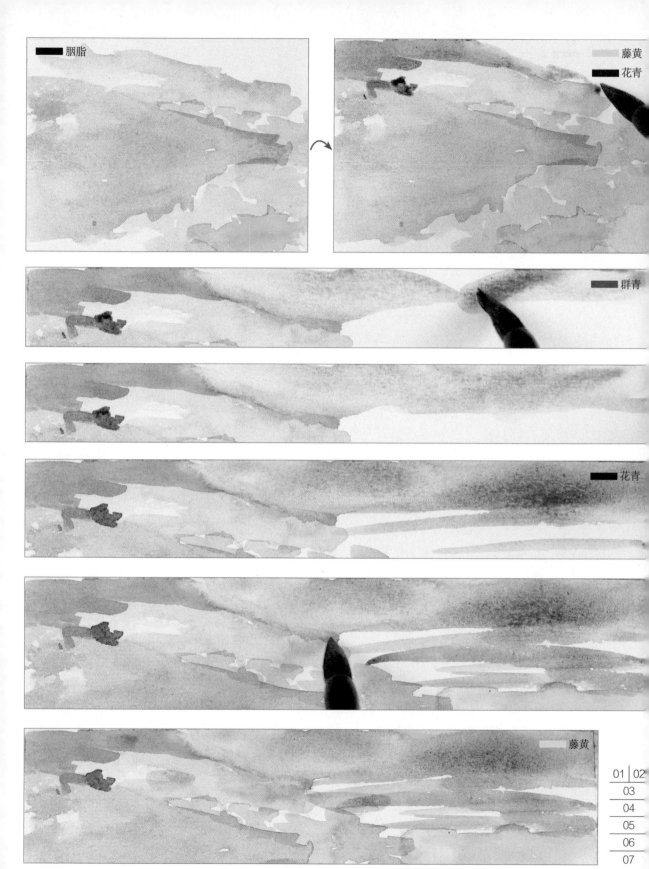

胭脂

藤黄
花青

群青

花青

藤黄

01 | 02
03
04
05
06
07

蘸取胭脂加水调和绘制左边山坡的底色，再用藤黄加一点点花青调和成绿色绘制坡顶的颜色。洗笔后蘸取群青加水调和绘制远处的山，然后加入花青进行混色，使颜色有深浅变化。接着用上一步调好的绿色加水绘制出近处的草地并适量添加细节。

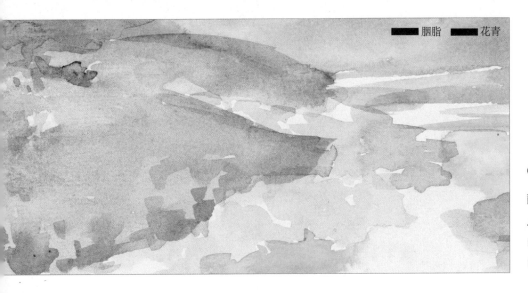

■ 胭脂　■ 花青

E.

蘸取胭脂，混入一点点花青绘制山脚的颜色，加强山坡的立体感。

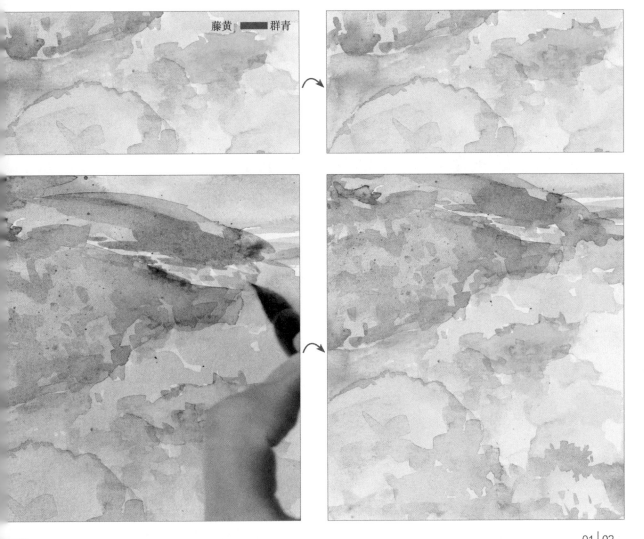

藤黄　■ 群青

F.　用藤黄加一点点群青调和成黄绿色绘制山脚下的草地。不洗笔接着绘制山脚的颜色，并画出在山坡上的植物。

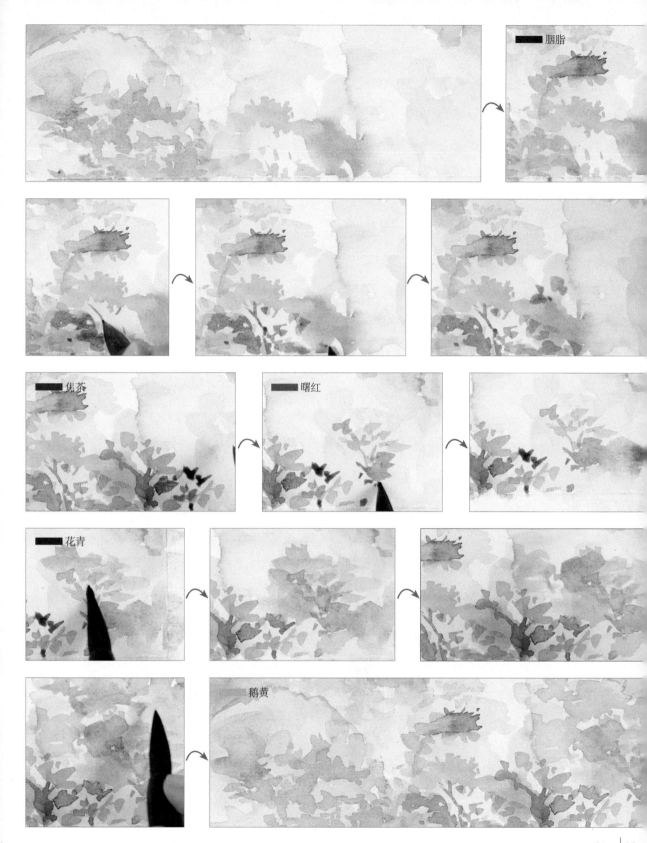

胭脂

焦茶

曙红

花青

鹅黄

换用小号狼毫笔绘制前面桃花的细节。蘸取胭脂、焦茶、曙红、花青、鹅黄分别绘制
前面桃花的树干和树枝，颜色要丰富、有变化，注意整体效果。

01	02	
03	04	05
06	07	08
09	10	11
12	13	

焦茶

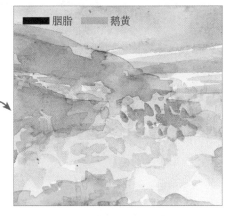
胭脂　鹅黄

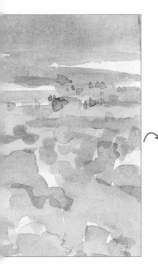

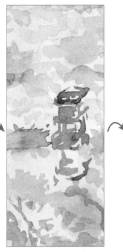

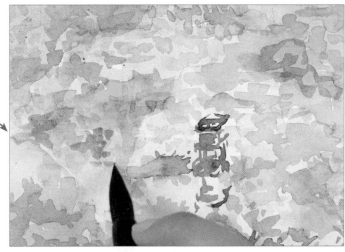

01	02	03
	04	05
06	07	08
09	10	

H.

用小号狼毫笔蘸取焦茶加少量水调和，中锋运笔，勾画出桃花丛中的小亭子。再以胭脂加鹅黄绘制后面桃花的暗部。

111

 整体调整画面，进一步明确前面的一簇簇桃花的前后关系，加深暗部，完成绘制。

2.15 武功山

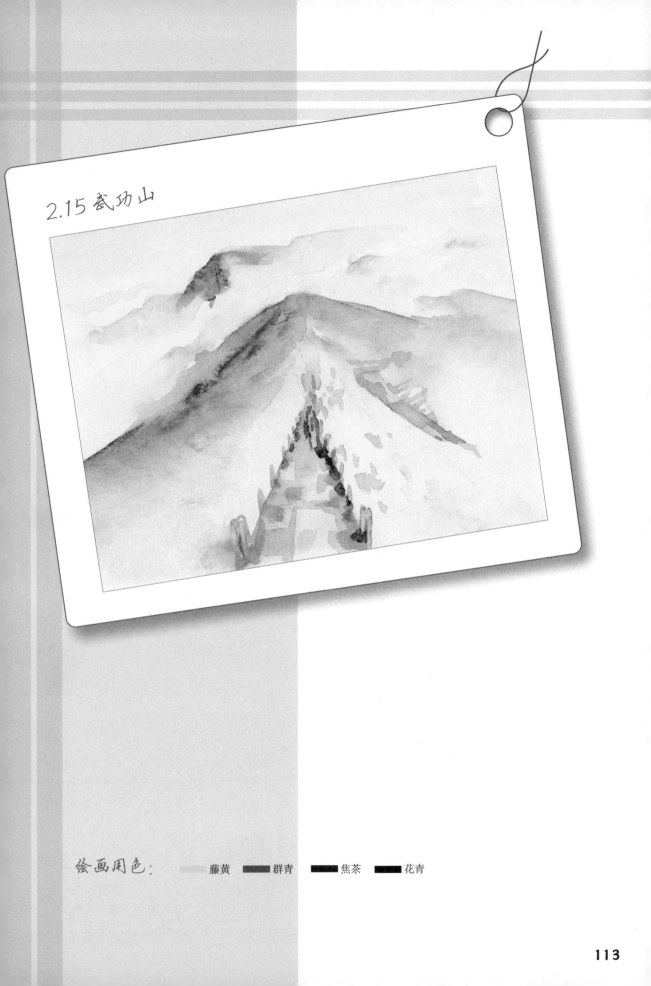

绘画用色： 藤黄 ■群青 ■焦茶 ■花青

用简练的线条画出山峦与山路的位置，确定画面构图。

A.

用铅笔勾勒出山峦的大致轮廓，用笔要轻。

色稿

■ 花青　■ 藤黄

B.

01 | 02 | 03
—————
04

选用狼毫笔，蘸取花青和一点点藤黄加水调和，侧锋运笔，画出前面山暗部的颜色，趁颜色未干，用干净的笔加清水向下晕染，越往下颜色越淡。

山底被水汽遮挡，颜色渐渐变淡，形成一个渐变效果。

藤黄

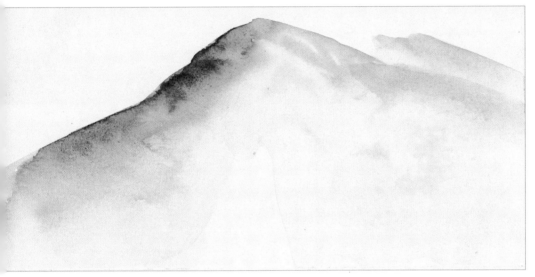

01 | 02
03

C. 在颜色未干的时候，用干净的笔蘸取一点点藤黄加水调和成淡淡的黄色（笔头水分要充足）绘制山右边的颜色，使两边颜色自然过渡，没有明确的边痕。山路留出空白，为下面的绘制做准备。

花青

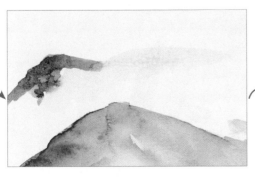
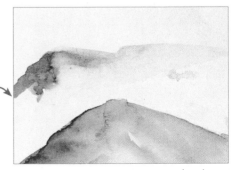

01 | 02 | 03

D. 前面山绘制完成后，用花青加水调和绘制后面山顶的颜色，接着将笔洗净，将边缘处晕染开，虚化轮廓。

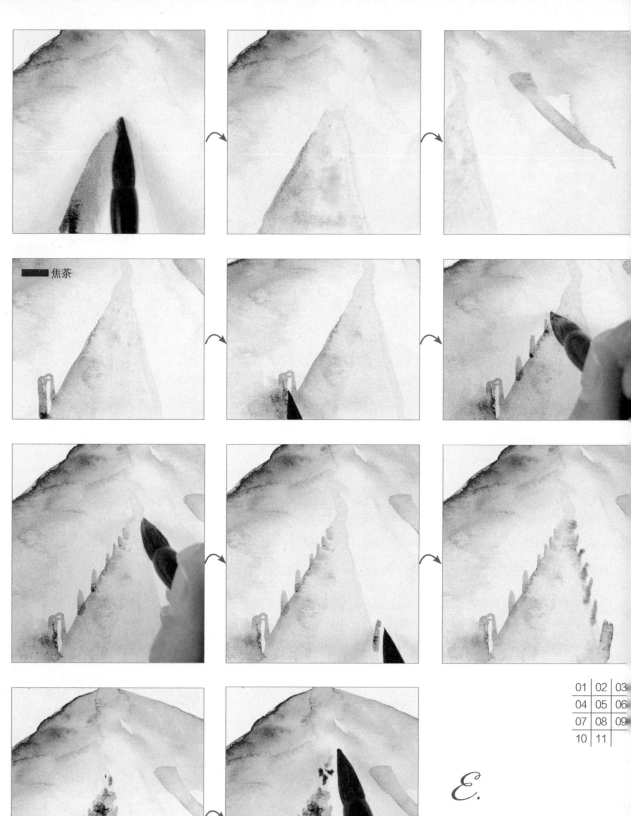

焦茶

01	02	03
04	05	06
07	08	09
10	11	

E.

用上一步的颜色加水调成淡淡的灰色绘制前面山路的底色。颜色干透后，加一点点焦茶绘制出路两边的石柱子。注意近实远虚的关系，远处的颜色应越来越淡。

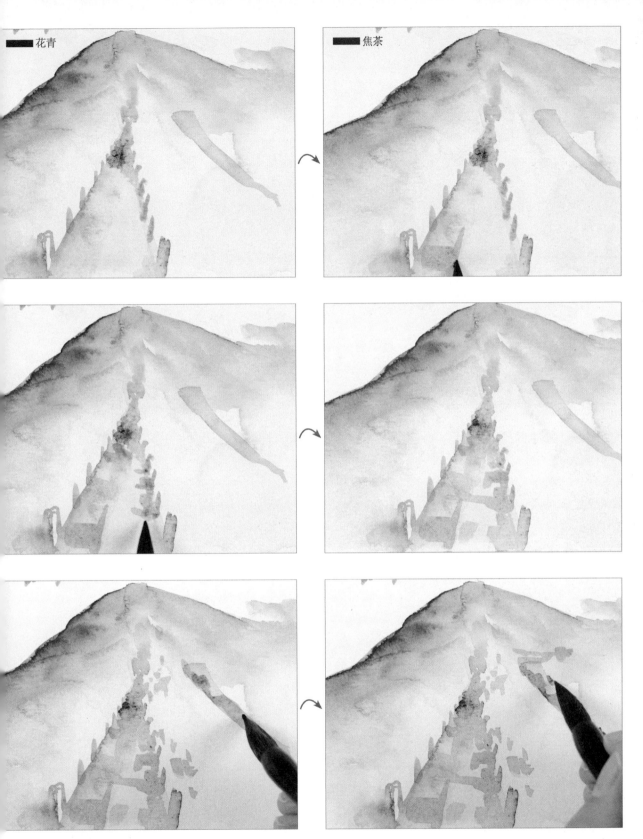

分别用花青和焦茶加水将颜色调淡，用两只毛笔蘸取不同颜色，侧锋和中锋结合运笔，绘制山路地砖的颜色和栏杆。注意，应使两种颜色相互融合，又不完全叠加。添加山上的细节。

01	02
03	04
05	06

117

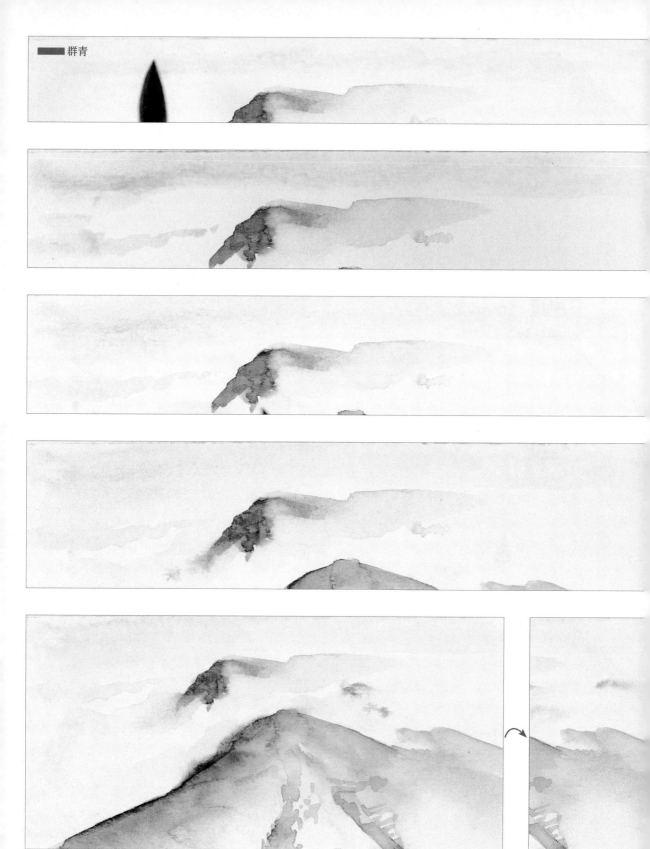

■ 群青

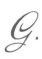 蘸取少量群青加水调和，笔头的水分要充足，侧锋用笔，平铺绘制天空的颜色。在纸面未干的时候，可以用干净的毛笔或纸巾轻轻吸取颜色，表现出云雾缭绕的感觉。

118

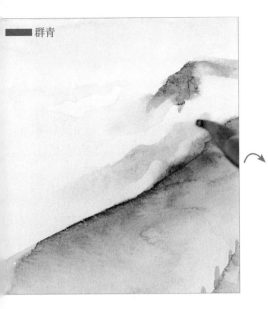

群青

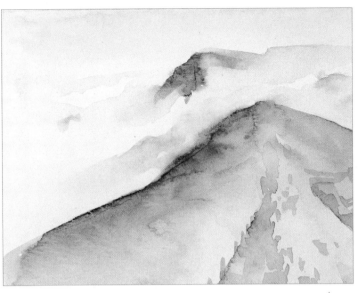

01 | 02

H. 蘸取少量群青加水调淡，绘制两山中间部分云的颜色，趁颜色未干，用笔尖蘸水晕染，使边缘过渡自然。

花青　　藤黄

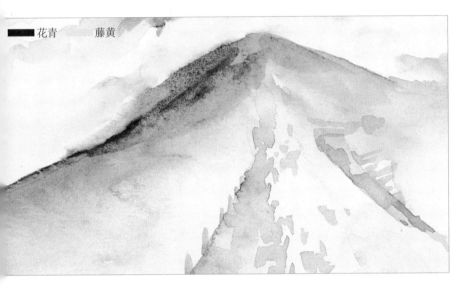

01
——
02

I. 用花青加少量藤黄调和叠加前面山的山尖，使前面山的饱和度更高，加强前后虚实对比。

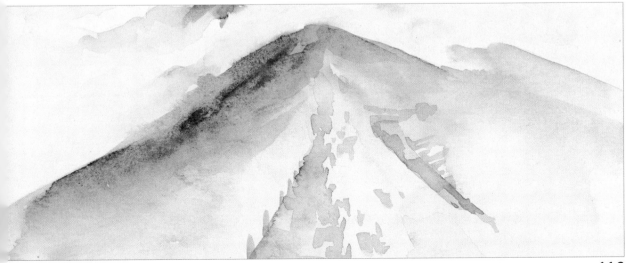

119

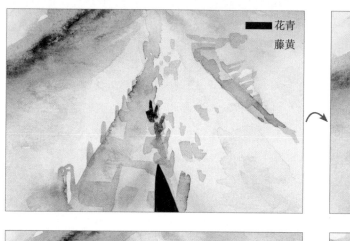

花青
藤黄

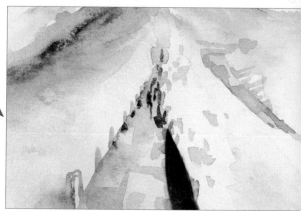

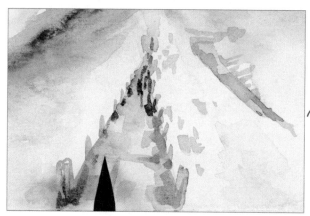

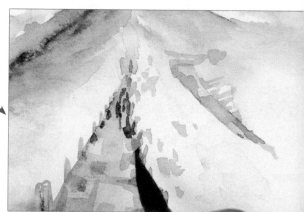

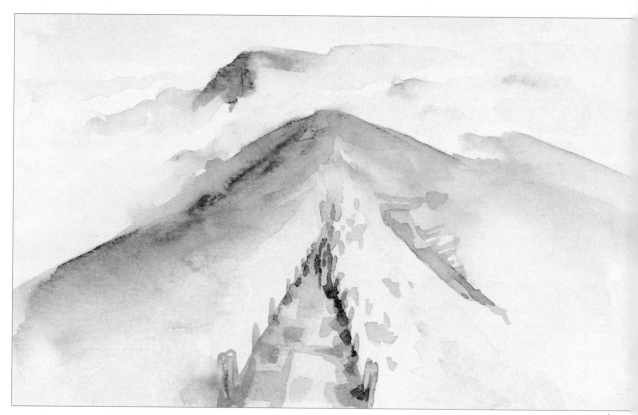

 9. 用花青、藤黄两色调和出较深的颜色绘制山路两边的石柱子在地面上的投影，加强石柱子的立体感，完成绘制。

01 | 02
03 | 04
05

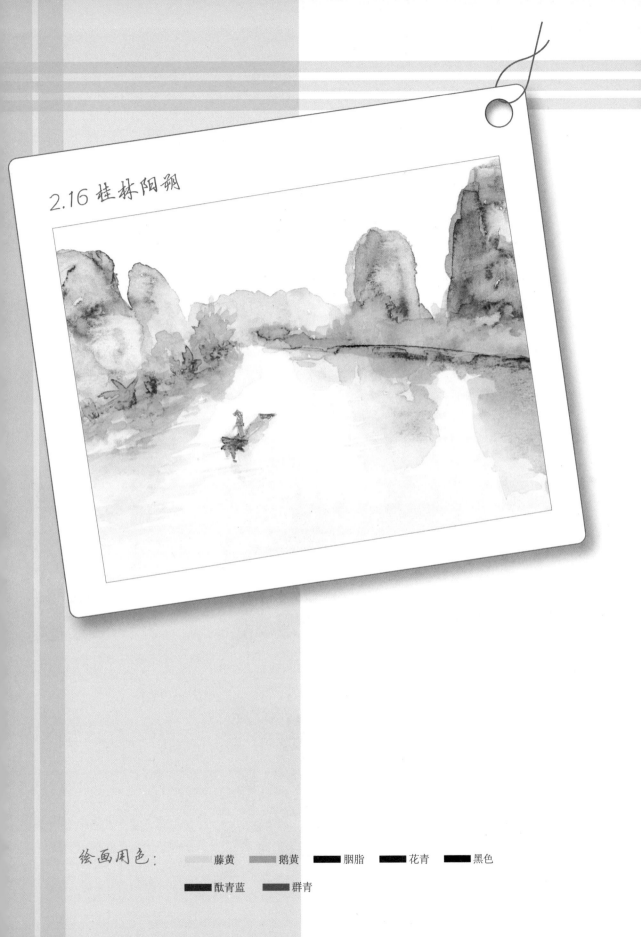

2.16 桂林阳朔

绘画用色： 藤黄　鹅黄　胭脂　花青　黑色

酞青蓝　群青

绘制山峰时要考虑山的外形及山与山之间的距离，注意颜色的区分。

A.

用铅笔勾勒出山与树丛的大致轮廓，用笔要轻。

色稿

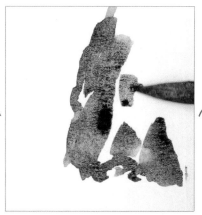

01	02	03
04	05	

B.

选用狼毫笔，蘸取黑色加水调和，再混入一点点藤黄，侧锋运笔，画出右边的山峰，适当留白，再以干净的毛笔加清水晕染，保留水痕。

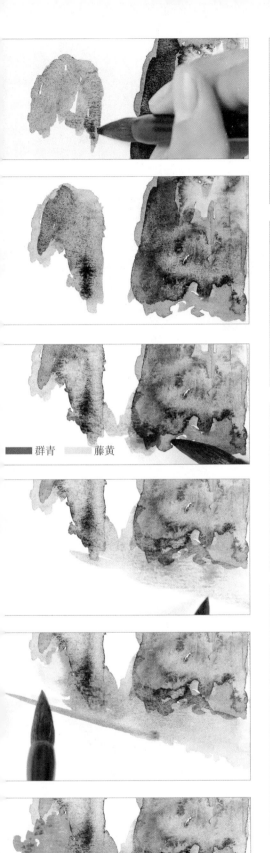

群青　藤黄

酞青蓝

藤黄

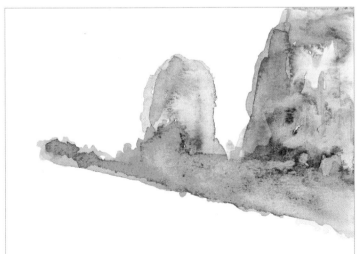

C. 用上面调好的颜色画出旁边的山峰。蘸取裙青加一点点藤黄调成翠绿色绘制两座山峰前面的树木。颜色半干的时候，调入酞青蓝和藤黄进行混色，使颜色丰富且有变化。

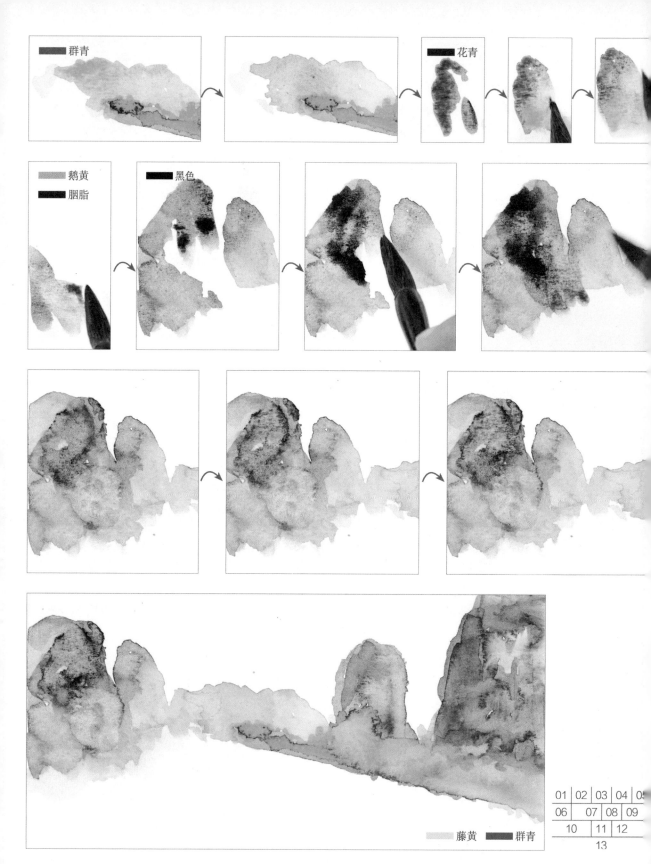

群青

花青

鹅黄
胭脂

黑色

藤黄　群青

不用洗笔，笔上的颜色加水调淡，再混入一点点群青绘制中间远处的山峰。接着蘸取花青继续向左绘制山峰，笔头水分要充足，山顶颜色较重，往下颜色渐渐变淡。用鹅黄和胭脂调和绘制左边山峰，颜色半干时，在山顶处混入黑色，再以干净的笔加清水晕染，使颜色之间自然过渡，最后用藤黄加少许群青晕染左侧山脚处。

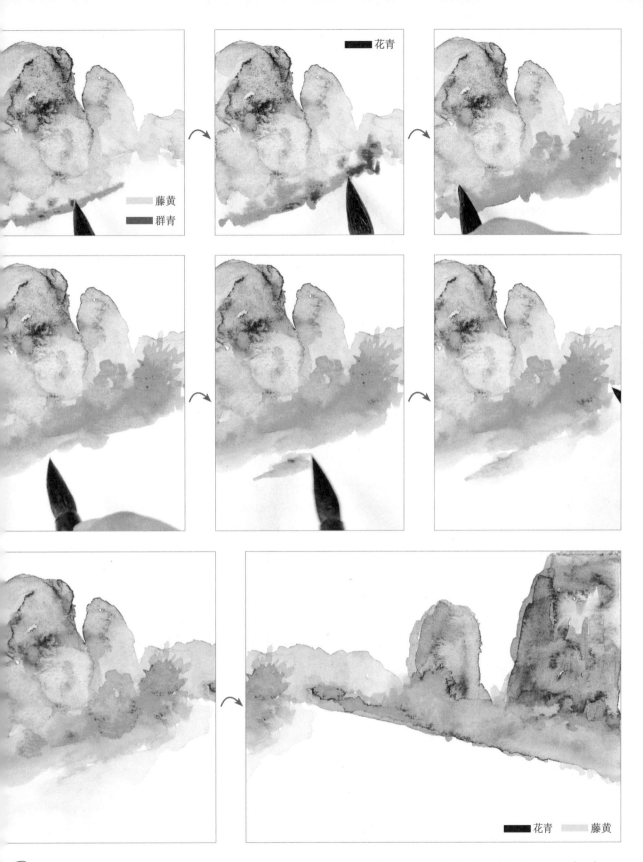

藤黄
群青

花青

花青　　藤黄

用藤黄和群青调和画出左边树丛的颜色，加一点花青进行混色，不要平涂，颜色要有深浅变化。颜色半干时，滴入清水，形成水痕，水痕形成树的轮廓。在上面的颜色中加水调和绘制树丛在水面的倒影。最后用花青绘制右边的树丛，颜色半干时，混入一点点藤黄，使颜色自然过渡。

01	02	03
04	05	06
07	08	

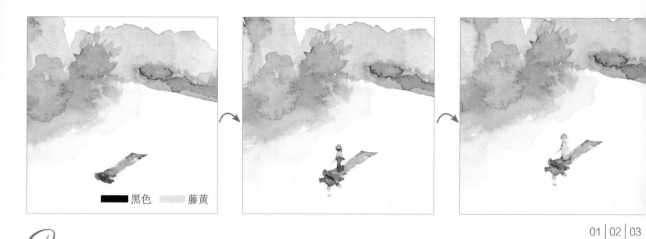

黑色　　藤黄

F. 蘸取黑色，调入一点点藤黄绘制水面上的小船和人物。绘制人物时先以中锋勾线，再以侧锋简单上色。人物的点缀更能凸显画面的意境。

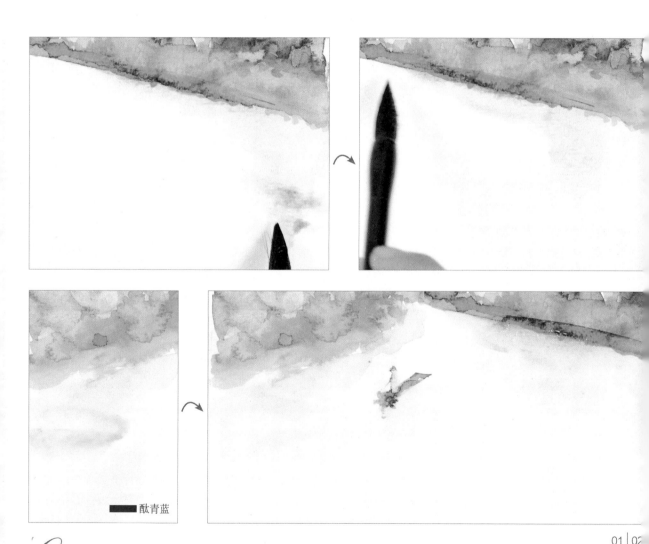

酞青蓝

G. 向E步骤调好的绿色中加水，调出更淡的颜色绘制与树丛衔接处的水面，再调入一点点酞青蓝进行混色，颜色之间相互融合。注意绘制水面时颜色一定要干净、轻薄。

酞青蓝

H. 用酞青蓝加水调成淡淡的蓝色绘制右边山峰在水面上的倒影。

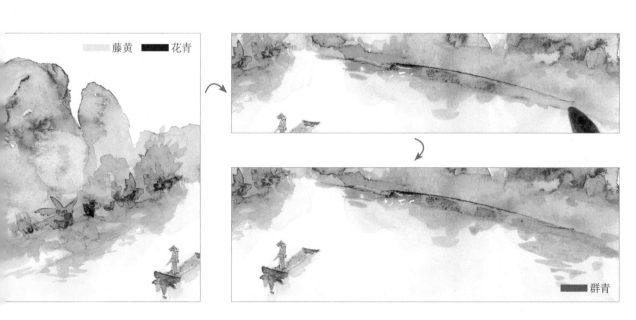

藤黄 花青

群青

I. 用藤黄和花青调和画出左边树丛在水面上的倒影。再加入一点点群青画出右边树丛在水面上
的倒影。注意两边颜色的变化，左边为受光面，树丛的颜色偏暖；右边为背光面，树丛的颜
色偏冷。

群青

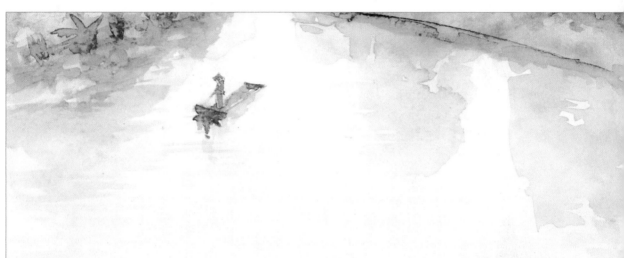

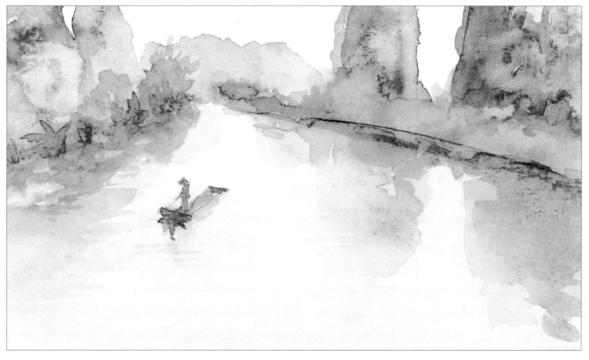

蘸取群青加水调成淡淡的蓝色，侧锋运笔，在倒影处叠加一层，再以中锋勾画一些水纹，使整体色调看起来更加统一、协调，完成绘制。

2.17 翠谷瀑布

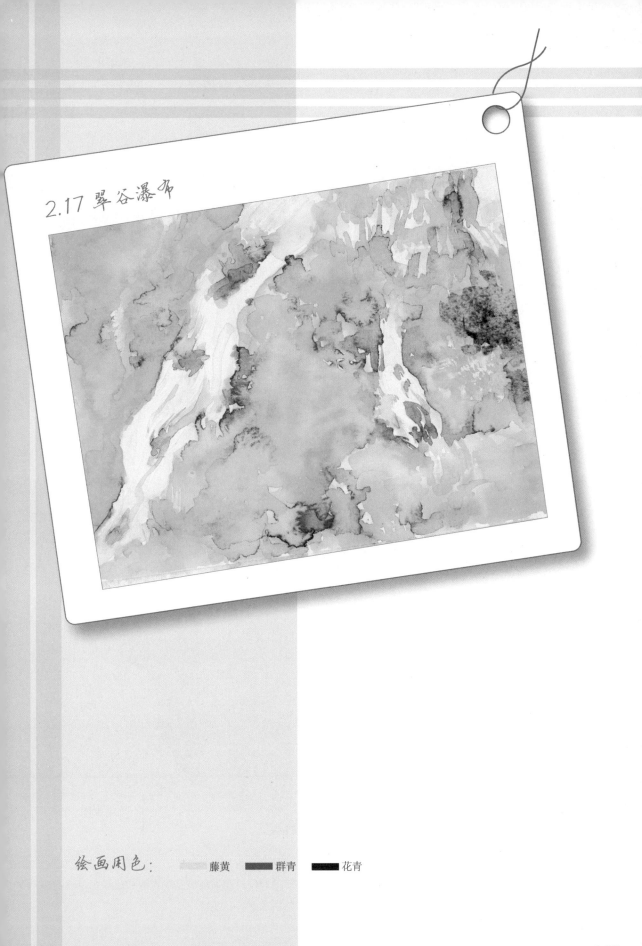

绘画用色： ▢ 藤黄 ▢ 群青 ▢ 花青

瀑布的刻画是此图的重点，瀑布要先留白，最后刻画细节部分。丛林的上色面积较大，在铅笔稿中先确定出其位置。

A.

用铅笔勾勒出瀑布水流走向，用笔要轻。

色稿

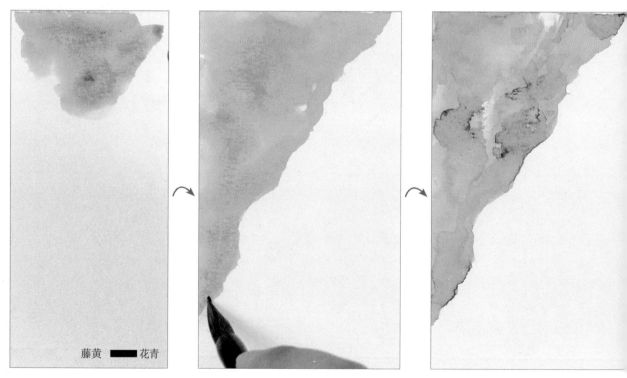

藤黄 ▬ 花青

B. 选用狼毫笔，先在纸上铺一层薄薄的清水，待纸半干的时候，蘸取藤黄和花青调和成绿色绘制左边丛林，接着用干净的毛笔滴入清水，制造水痕，增加丛林的层次感。

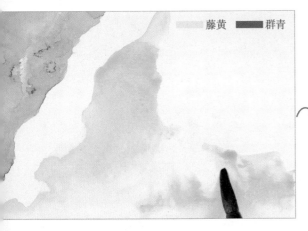

藤黄　群青

01 | 02
03

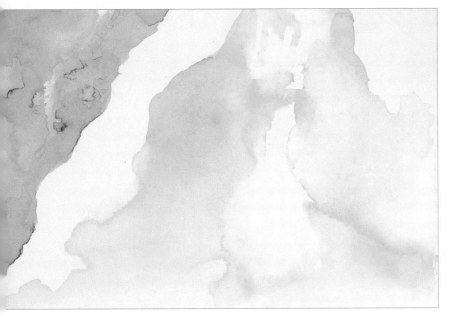

C.

用藤黄加一点点群青调成黄绿色绘制右边丛林的底色。不要平铺颜色，要有深浅变化。瀑布的水流部分留白即可。

花青

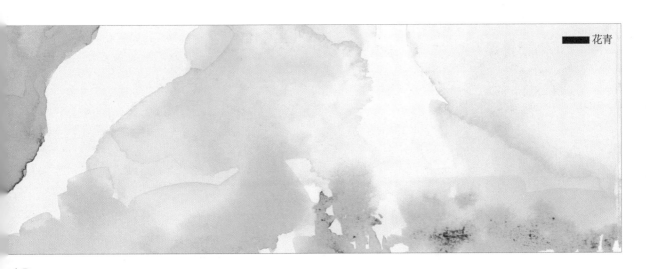

D. 在上一步颜色中加入少量花青，用点画法绘制下面的丛林。

意：绘制丛林也可采用湿画法。叠加颜色前纸若干了，可以用喷壶喷一层薄薄的水或用蘸了水的毛笔润一下纸再画。

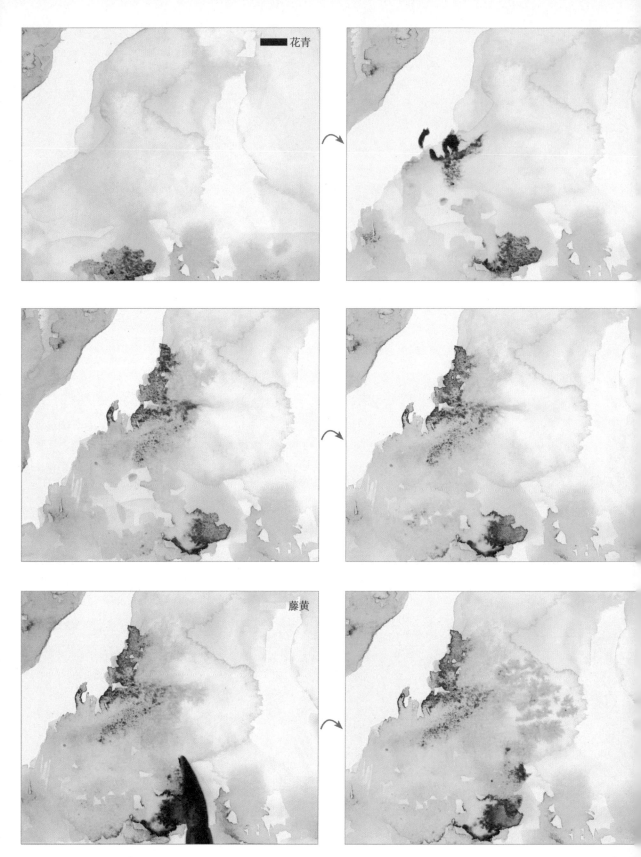

花青

藤黄

E. 在上一步的颜色中加入较多的花青从下向上绘制丛林（通过控制加入花青的量来调出不同深浅的绿色），保持纸面半湿，用另一支笔蘸取藤黄进行混色。

132

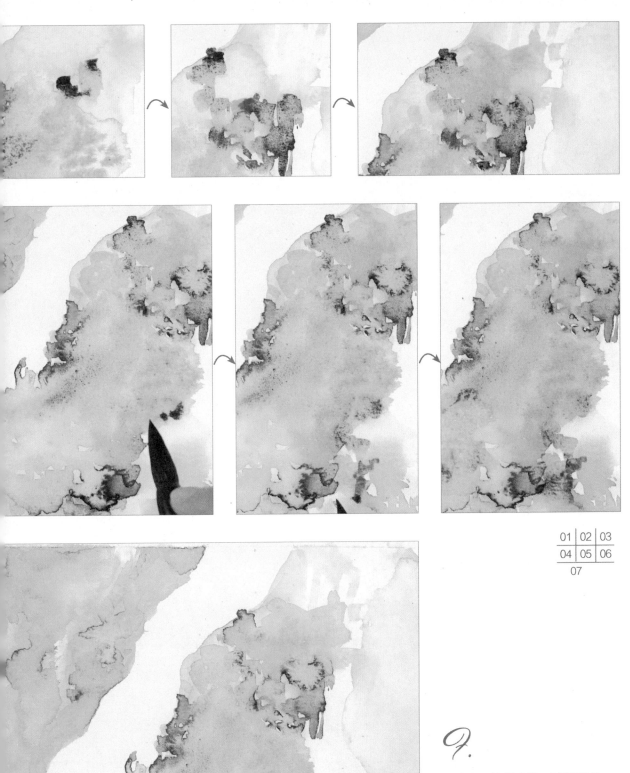

01	02	03
04	05	06
	07	

9.

继续向上绘制丛林，可以适当滴入清水制造水痕，丰富画面，增加丛林的层次感。湿画法使丛林看起来更加柔美，更加能够凸显意境。

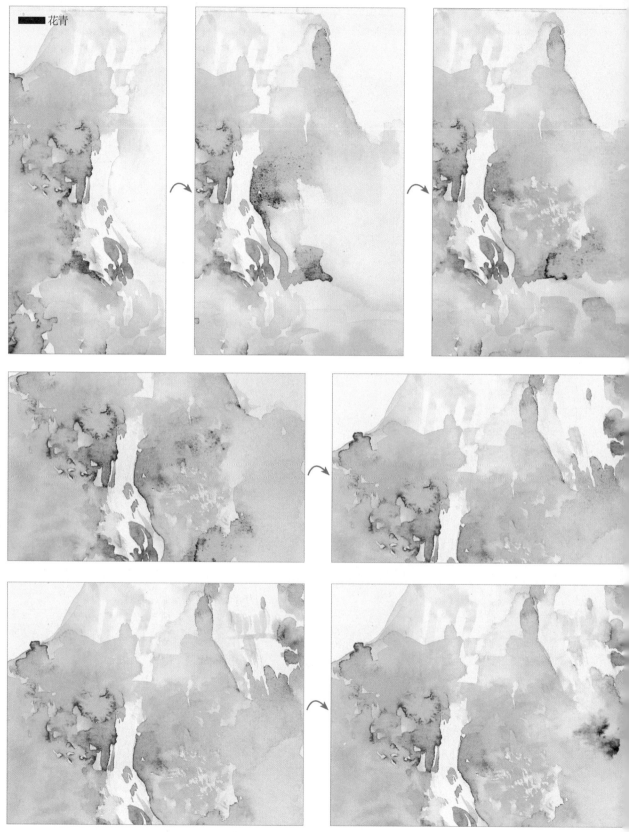

在上面颜色中加水调淡一点，继续向右绘制丛林，将中间瀑布的水流留出空白，蘸取花青
点画水流中的石头。注意最右边丛林的饱和度偏低。

H.

绘制上面的树丛，对于与瀑布水流接触的地方，用干净的毛笔蘸水后按照水流的方向绘制，让水有向下流的感觉。

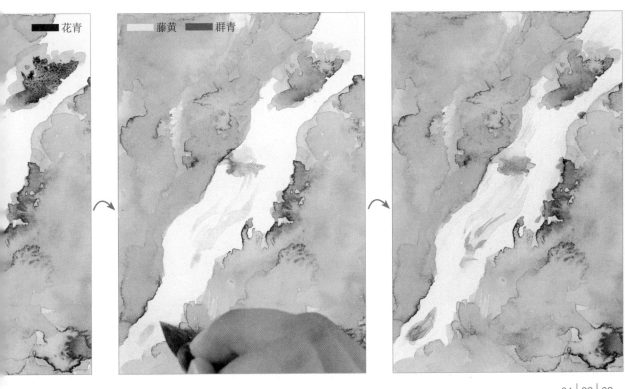

花青　　藤黄　群青

I.

加以花青调和，画出左边瀑布水流中间的山石，注意颜色的叠加，留出水流的位置。用藤黄和少量群青加水调和成淡淡的灰绿色绘制瀑布中水流的颜色。

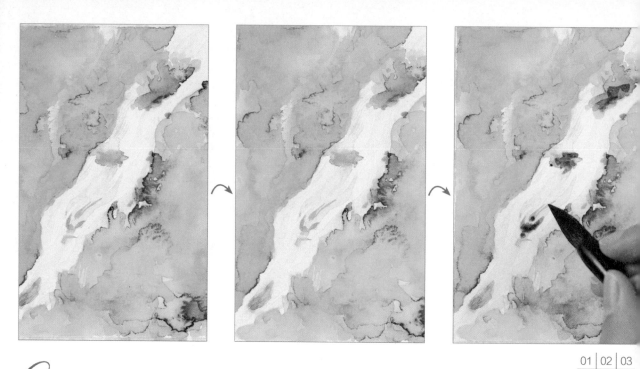

01 | 02 | 03

𝒥. 　用上一步的颜色继续根据水流方向绘制水流的颜色，使山石之间有所联系，适当留白即可。

注意：受丛林环境色的影响，水流的颜色偏绿。绘制瀑布水流，颜色一定要干净、轻薄。适当留白可以更好地表现瀑布飞流向下的感觉。

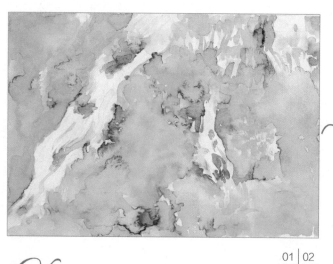

01 | 02

𝒦.

用同样的方法绘制丛林间的瀑布水流，使整体画面颜色统一。调整画面细节，完成绘制。

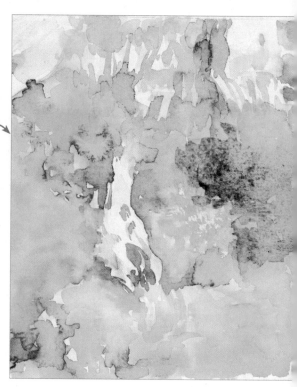

2.18 荔波

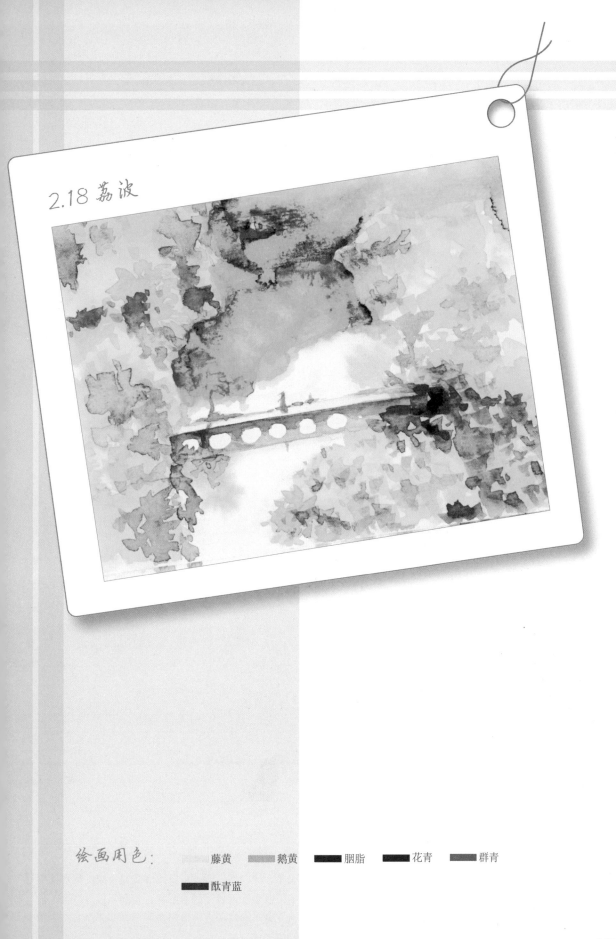

绘画用色： 藤黄 　鹅黄 　胭脂 　花青 　群青

酞青蓝

A.

用铅笔勾勒出丛林的大致轮廓，再确定出小桥的位置，为下面的绘制做准备。

此图中丛林所占的比例较大，刻画起来有一定难度。线稿的绘制较为简单，用简单的线条画出丛林的大致外形和位置即可。

色稿

藤黄 ▬▬ 群青

01
02
03

B.

选用狼毫笔，先将纸打湿（可以用喷壶或干净的蘸水的毛笔），趁湿，蘸取藤黄和群青（较多藤黄，只需一点点群青）加水调和绘制右边丛林，颜色要有浓淡变化。

用上一步调好的颜色绘制后边和左边的丛林，可以根据颜色冷暖变化调节藤黄和群青的比例。藤黄多一点，颜色偏嫩绿，偏暖、偏亮；群青多一点，颜色偏蓝绿，偏冷。

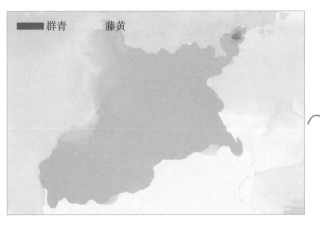 ■ 群青 　藤黄

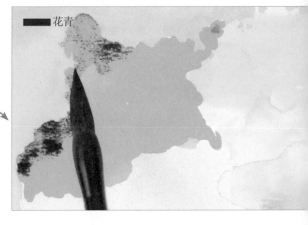 ■ 花青

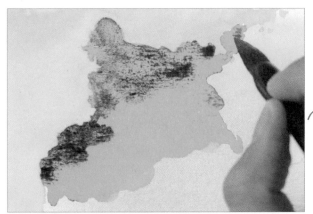

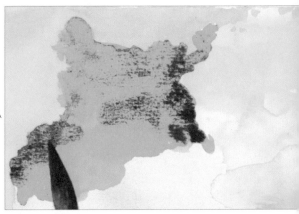

 ■ 酞青蓝

01	02
03	04
05	06
07	

D.

在群青里混入一点点藤黄调成翠绿色绘制远处水面的底色。在颜色半干的时候，加入花青进行混色，使两种颜色自然融合。接着在水面边缘处适当滴几滴清水，制造水痕，再用笔尖蘸取一点点酞青蓝在边缘处进行混色，使水面颜色更加丰富、自然。

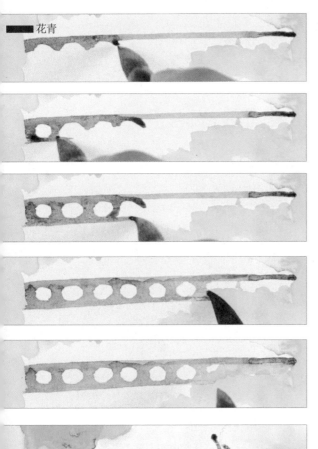

花青

鹅黄

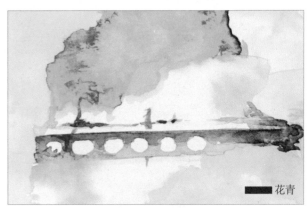

花青

胭脂

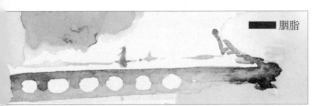

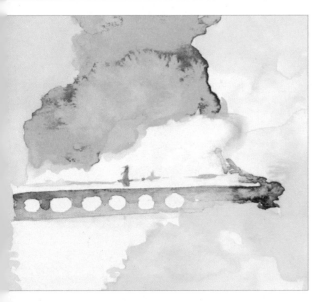

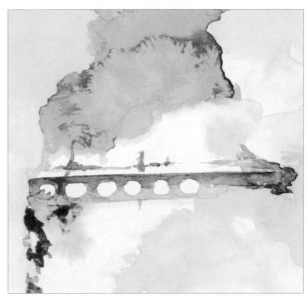

E. 用花青加水调和，中侧锋运笔，画出小七孔桥及水面倒影。颜色干后，在七孔桥上叠加一层，明确外形。然后加入一点点胭脂，用小号狼毫笔画出桥上的人物。用上面适当的颜色（D步骤）加水调和绘制前景水面和丛林倒影。接着加入少量鹅黄绘制桥边的小树，再加入花青加深倒影及桥下左边的丛林。

01	09	10	11
02			
03			
04		12	
05			
06			
07		13	
08			

鹅黄
群青

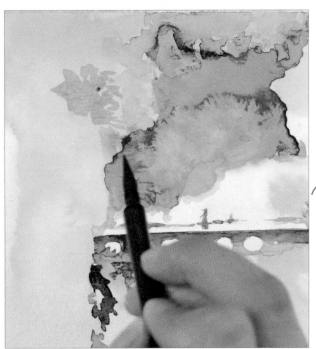

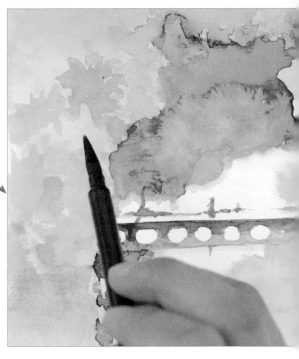

9. 用鹅黄和群青调和，在左边丛林的底色上叠加一层，画出丛林的中间色。适当留有空隙，不要全部涂满。

01	03
02	
04	05

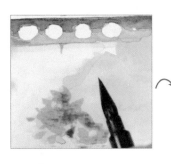

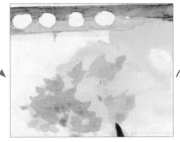

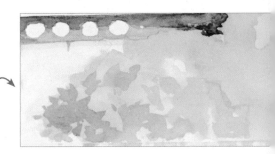

| 01 | 02 | 03 |

9. 用同样的颜色以点画法绘制桥下面的丛林。

01	02
03	04
05	

H. 绘制右边<u>丛林</u>的中间色，颜色干后再叠加一层颜色，使颜色层次更多，注意颜色的深浅变化。

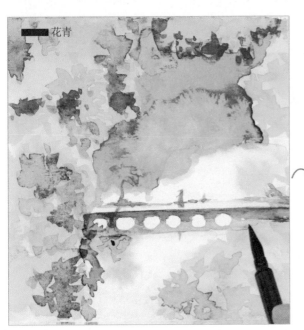
花青

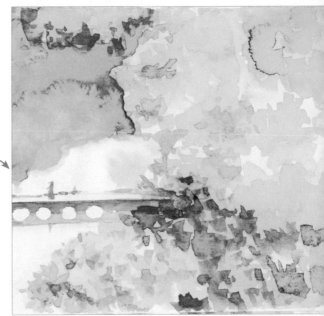

8. 加入花青调成墨绿色，绘制丛林暗部颜色，加强丛林的立体感和层次感。

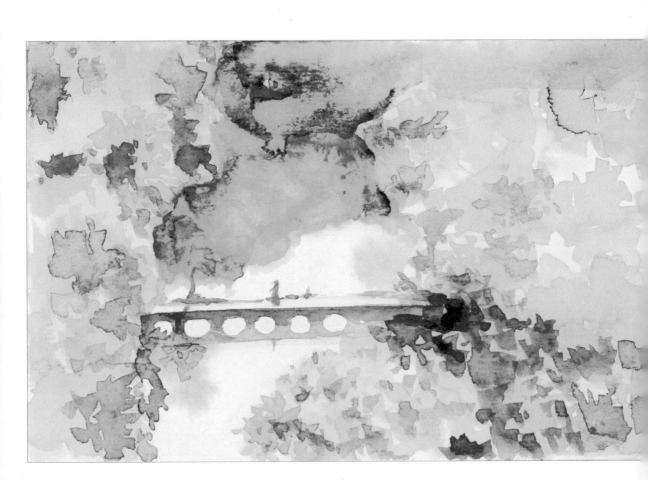

9. 调整细节，完成绘制。